D1287660

Photos
Giovanni Gastel
in collaboration
with Uberto Frigerio

Italian Shoes

A TRIBUTE TO AN ICONIC OBJECT

Electa

Capacità.
Creatività.
Passione.

Un libro dedicato all'*arte del saper fare*,
all'industria calzaturiera italiana che utilizza
la tecnologia nel rispetto della tradizione.
Alla *creatività* con cui realizziamo prodotti
di straordinaria bellezza.
Alla *passione* che anima noi imprenditori nello
sviluppo di centinaia di modelli a ogni stagione.
Con questa iniziativa editoriale abbiamo unito l'estro
delle nostre migliori aziende e le abbiamo affidate
all'obiettivo di un grande fotografo, Giovanni Gastel,
maestro nel saper individuare dettagli preziosi e unici
di un oggetto d'arte, come le calzature, per abbinarli
con coerenza e fantasia a immagini inusuali.
Nasce così *Similitudini*, un libro totalmente dedicato
a uno dei principali oggetti del desiderio di donne,
uomini e bambini: "*le calzature italiane*".
Un ringraziamento particolare a tutti gli addetti
del settore manifatturiero della calzatura italiana che
sono il cuore del nostro *Made in Italy*.

ANNARITA PILOTTI
Presidente di Assocalzaturifici

Skill.
Creativity.
Passion.

A book dedicated to *savoir faire*, to the
Italian shoe industry, which uses technology
respectful of tradition.
To the *creativity* we use to make products whose
beauty is outstanding.
To the *passion* that excites us entrepreneurs as we
develop hundreds of models for each season.
For this publishing project we have brought together
the talent of our finest companies and entrusted
it to the lens of a great photographer, Giovanni
Gastel, a master at distinguishing the precious
and unique details of an artistic object, like shoes,
and then combining them coherently and creatively
through unusual images.
And so *Italian Shoes* is born, a book entirely dedicated
to women's, men's, and children's principal objects
of desire: "Italian shoes."
Sincere thanks to all those working in the Italian shoe
industry, the throbbing heart of our *Made in Italy* style.

ANNARITA PILOTTI
President of Assocalzaturifici

Ci sono Paesi che hanno pozzi di petrolio, e Paesi che hanno pozzi di sapere.

E se il petrolio sale dalle profondità delle ere geologiche e della Terra, i pozzi del sapere scendono nel tempo e nel passato, e diventano una pura produzione di meraviglie, una capacità continua di invenzione del nuovo, e di un *savoir faire* che testimonia un patrimonio di valori intangibili e tangibili, tramandati dai nostri padri. Una ricchezza che pensiamo non finirà mai, sulla quale immaginiamo di costruire il nostro patrimonio del futuro. Dove creatività e sapienza artigianale, invenzione e industria possono costruire nuovi ponti tra il presente e il futuro, come sognano gli esperti di innovazione e gli imprenditori creativi.

Ma se la società adesso può pensare a un mondo nel quale il petrolio si avvia a diventare un ricordo, anche il nostro petrolio si deve rinnovare e cercare nuove fonti di energia alternativa. Applicare metodi diversi e imparare nuove discipline. Muoversi non per distretti chiusi ma attraversare continui confini, dal design alla semiotica, dall'architettura alle start up. La conoscenza si integra nei territori della produzione, trasformando storiche competenze artigianali come la lavorazione della pelle e delle scarpe, in un'industria che conserva straordinari aspetti di qualità e rispetto della filiera. La caratteristica che rende unico il sistema moda italiano nella sua interezza, che si tratti di tessuto, abbigliamento o accessori. Anche per questo sono continui i dibattiti su come preservare l'artigianalità. E intanto, che cosa significa artigianalità? E il suo valore, dov'è? Nelle mani che realizzano l'oggetto, nel tempo che viene impiegato, nell'abilità, nella cura del dettaglio, nella sapienza per l'uso della materia? Per tutto questo, e tutto insieme, avendo la consapevolezza che alcune lavorazioni si possono fare soltanto nel nostro Paese. Per restare nel mondo della calzatura, lungo la Riviera del Brenta e nel resto del Veneto, sulle colline delle Marche, in certi distretti della Toscana e nelle straordinarie fabbriche dell'Emilia Romagna, in quelle cittadine della Lombardia, da

There are countries that are rich in oil, and countries that are rich in knowledge.

And whereas oil rises up from the depths of the geological eras and the Earth, the wealth of knowledge reaches down into times past, and becomes a series of wonders, a *savoir faire* that bears witness to a heritage of intangible and tangible values, handed down to us by our forebears. Richness that we believe will never end, upon which we imagine building our future heritage. Where creativity and artisanal know-how, invention and industry can build new bridges between the present and the future, dreamed of by innovation experts and creative entrepreneurs.

But while society can now think to a world in which oil will be just a memory, our own oil must also be renewed and we must seek new sources of alternative energy. By applying different methods and learning new disciplines. Moving about not by way of sealed-off districts but by crossing endless borders, from design to semiotics, from architecture to start-ups. Knowledge is integrated in the territories of production, transforming traditional artisanal skills such as leather or shoe manufacturing into an industry that preserves remarkable aspects of quality and respect for the supply chain. The feature that make the Italian fashion system unique in its entirety, whether we're dealing with fabric, clothing, or accessories.

For this reason as well there are never-ending debates on how to preserve craftsmanship. And in the meantime, what is the true significance of craftsmanship? And where exactly does its value lie? In the hands that create the object, in the time that's required, in the ability, in the care for the detail, in the skill at using the material? For all these reasons, and all together, fully aware that some types of production can only be carried out in our country. To stay in the world of footwear, along the Riviera del Brenta and in the rest of the Veneto, on the hills of the Marches, in certain parts of Tuscany and in the extraordinary factories of Emilia-Romagna, in the towns in Lombardy, from Vigevano to Parabiago, where the ablest

Vigevano a Parabiago, dove le maestranze più abili realizzano i capolavori per star francesi e internazionali e nella geografia imprenditoriale di quelle imprese tra artigiano e industriale che sono caratteristiche della Puglia e della Campania.

Nella moda, nessuno lo ignora. Sono le zone in cui la filiera esprime al meglio le sue specificità, ma per sostenerle occorre rinforzarle con dosi di contemporanea competenza e visioni. Imparare un mestiere non basta, come non basta tramandarlo secondo regole antiche. Anche se occorre tenere ben fermi quelli che Annarita Pilotti, presidente di Assocalzaturifici, definisce "tre punti fondamentali" sui quali si costruisce la fama, quasi un'arte, delle nostre calzature. "La creatività, che non è esclusiva degli uffici stile, ma coinvolge il manifatturiero e le aziende, garantendo risultati che al principio sembrano impossibili. Il saper fare italiano che completa la parte industriale con l'eccellenza della precisione e dei dettagli. E il made in Italy, che è il nostro futuro come lo è la gloria del passato".

Imparare un mestiere, dunque, non basta, come non basta tramandarlo secondo regole antiche. O anche soltanto come si faceva vent'anni fa, mentre ora la realtà è complessa e risponde a criteri sempre in movimento. Che si spostano ad alta velocità e incontrano latitudini diverse. Rimanere "soltanto" artigiani non si può e il sistema manifatturiero da solo non basta. Ha necessità di contenuti manageriali e culturali. Di progetti che li portino al limite, tra immaginazione e abilità.

Similitudini, il libro sostenuto da Assocalzaturifici, dal quale sarà tratta anche una mostra con le opere fotografiche realizzate da Giovanni Gastel, suggerisce un percorso sospeso nel reale e nell'immaginario, dove le diversità più disparate convergono verso orizzonti comuni, come gli estremismi acrobatici delle calzature sperimentali e le follie mirabolanti delle scarpe *haute couture*. Osservati come oggetti di design da un fotografo colto e sensibile, compongono immagini che contengono una storia di sguardi, che superano l'immagine stessa. O meglio ancora, è l'immagine stessa a orientare lo sguardo con le sue proporzioni e i suoi margini, che stabiliscono che cosa e dove guardare.

Giovanni Gastel, la cui eleganza è unita a straordinarie competenze tecniche, ha fatto dello *still life* una galassia articolata, un luogo speciale riparato ed esposto nello stesso tempo, nel quale l'atto creativo nasce in un raro equilibrio tra ironia e allegria. "Ho sempre pensato che, dell'oggetto che stai per fotografare, devi essere un po'

of skilled workers create the masterpieces for French and international stars, and in the entrepreneurial geography of the businesses that combine crafts and industry that are typical of Puglia and Campania.

In fashion, no one overlooks this. These are the areas where the supply chain best expresses its specificity, but to sustain it it has to be reinforced with a fair dose of contemporary competence and visions. Learning a trade is not enough, just as handing it down according to ancient rules isn't. We need to keep in mind what Annarita Pilotti, President of Assocalzaturifici, describes as "three basic points" on which to develop the renown, almost an art, of our footwear. "Creativity, which is not exclusive to style offices, but rather involves manufacturing and the companies, thus guaranteeing results that at first seem impossible. Italian know-how completes the industrial part with the excellence of its precision and details. And the Made in Italy label, which is our future just as it is our past glory." So learning a trade is not enough, just as it is not enough to hand down ancient rules.

Or maybe just the way things were done two decades ago, while now the reality is complex and it fulfills criteria that are changing constantly. That change at high speed and encounter different latitudes. One cannot "just" be an artisan, and the manufacturing system on its own is not enough. It needs managerial and cultural contents. Projects that stretch you to the limit, between imagination and ability.

Italian Shoes, the book promoted by Assocalzaturifici, which will also lead to an exhibition with photography by Giovanni Gastel, suggests a path suspended between the real and the imaginary, where the most disparate of diversities converge toward common horizons, with the acrobatic extremisms of experimental footwear and the amazing madness of *haute couture* shoes. Viewed like design objects by an erudite, sensitive photographer, they make up images that contain a narrative of gazes, that transcend the image itself. Or better still, it is the image itself that directs the gaze with its proportions and its margins, which establish what to look at and where to look.

Giovanni Gastel, whose elegance is combined with amazing technical skill, has turned still life into an articulated galaxy, a special place both sheltered and exposed at the same time, in which the creative act arises from a rare balance between irony and cheerfulness. "I've always thought you have to be sort of in love with what you're about to photograph – he says. Or at least there has

innamorato - racconta. O almeno, deve intercorrere una relazione intensa, di reciproca seduzione. Perché sei tu e l'oggetto. E l'oggetto ha diritto a essere lasciato tranquillo, perché ti offre già tanto: la forma, il colore, le proporzioni, l'armonia. In un certo senso, ti parla e per ascoltarlo devi offrire il tuo silenzio".

Ma se, come osserva dolcemente Giovanni Gastel "Creare può essere un atto di leggerezza e felicità", ritrarre oltre un'ottantantina di scarpe è stato un divertimento e una responsabilità, e cercare le similitudini, una leggera follia. "Le ho trovate in una forma, un colore, una fantasia grafica, una situazione che in apparenza può sembrare estrema, ma cambia secondo il punto di vista. E mi piace - racconta Gastel - che all'origine, a ispirarmi, ci fosse la meravigliosa ossessione della scarpa".

Perché più dell'abito, più dei gioielli, per ragioni mitologiche, culturali, sociali, forse irrazionali, sono le calzature a tentare, a essere desiderabili, ben sapendo che desiderio, alla lettera, significa lontano dalle stelle (de-sidera, appunto stelle) in un funambolico gioco di parole. Autentica follia della moda, i cui designer non è detto siano *couturier*. Nel suo libro *Scarpe* (De Agostini, 2008) Jonathan Walford sottolinea che "Ancora alla fine degli anni Sessanta la maggior parte degli stilisti di abbigliamento non aveva mai lavorato con designer di calzature e, per le riprese fotografiche e le sfilate di moda, i sarti chiedevano alle modelle di indossare le loro scarpe. Dagli anni Settanta le calzature hanno iniziato ad assumere maggiore rilievo e ha preso avvio una collaborazione tra gli stilisti dei due settori per la produzione di scarpe e abiti sotto un'unica etichetta. La distinzione tra calzolaio, stilista e produttore può essere difficile, soprattutto oggi. Alcuni stilisti non sanno molto delle fasi di lavorazione, e devono quindi ricorrere a una consulenza tecnica. Alcuni ottimi tecnici creano bellissime scarpe, ma non si arrischiano ad allontanarsi dai modelli classici. Alcuni produttori si affidano ad abili designer e sfruttano i profitti delle loro creazioni, che in realtà hanno solamente tagliato e assemblato. Molti rivenditori e fornitori non sono altro che distributori, che importano calzature da aziende brasiliane o spagnole. Esistono poi manifatture che non solo non hanno un designer aziendale, ma neppure si affidano a un esterno, impostando la loro produzione sull'imitazione di parti di modelli già affermati e assemblandole al computer".

Poi c'è la produzione di qualità italiana ed è davvero tutta un'altra storia.

..........................
Grazie a I am grateful to **Cristiano Seganfreddo**
e and **Maria Luisa Frisa**
per gli spunti che mi hanno fornito for the ideas they gave me

to be an intensive relationship, one of mutual seduction. Because it's you and the subject. And the subject has the right to be left alone, because it already offers you so much: form, color, proportions, harmony. In a certain, sense, it talks to you and to listen to it you have to offer it your silence."

But if, as Giovanni Gastel remarked "Creating can be an act of lightness and happiness," portraying over 80 shoes was fun as well as a responsibility, and seeking similarities slightly mad. "I found them in a form, a color, a graphic pattern, a situation that can apparently seem extreme, but that changes depending on your point of view. And I like the fact - Gastel says - that at the beginning there was a marvelous obsession with shoes to inspire me."

More than the outfit, more than jewelry, for mythological, cultural, social, perhaps irrational reasons, shoes have been tempting, desirable, quite aware that desire, literally speaking, means far from the stars (de-sidera, from the stars) in a funambulist play on words. The true madness of fashion, whose designers aren't always *couturiers*. In his book *Shoes* (De Agostini, 2008) Jonathan Walford stresses that "In the late 1960s, most fashion designers still hadn't worked with shoe designers, and for photo shoots and fashion shows dressmakers would ask the models to wear their own shoes. From the 1970s onward, shoes became more important and the collaboration between the designers from the two sectors, clothing and shoe manufacturing, came under a single label. It's hard to distinguish between a shoemaker, fashion designer, and a manufacturer, especially today. Some designers know very little about the production phases, and they have to resort to technical consulting. Some excellent technicians create beautiful shoes, but they don't dare move away from the classic models. Some manufacturers entrust themselves to skilfull designers and exploit the profits of their creations, which to be honest they have only cut and assembled. Many retailers and suppliers are none other than distributors who import shoes from Brazilian and Spanish companies. There are also companies that don't have a company designer, and that don't outsource their designs, instead base their production on the imitation of parts of models that are already affirmed and assemble them on the computer."

Then there's the production of Italian quality and that is quite another story.

GIUSI FERRÉ

GIOVANNI GASTEL

Portfolio

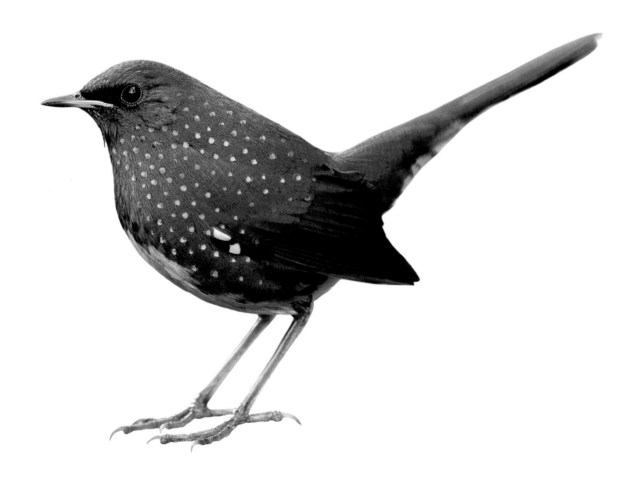

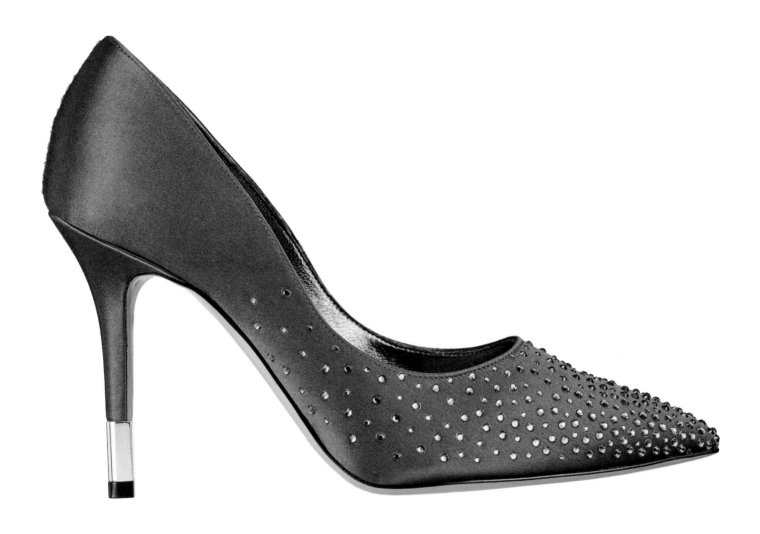

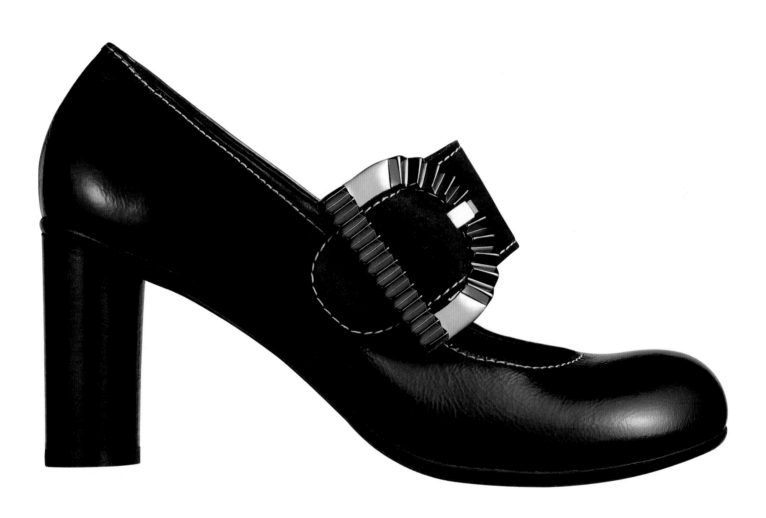

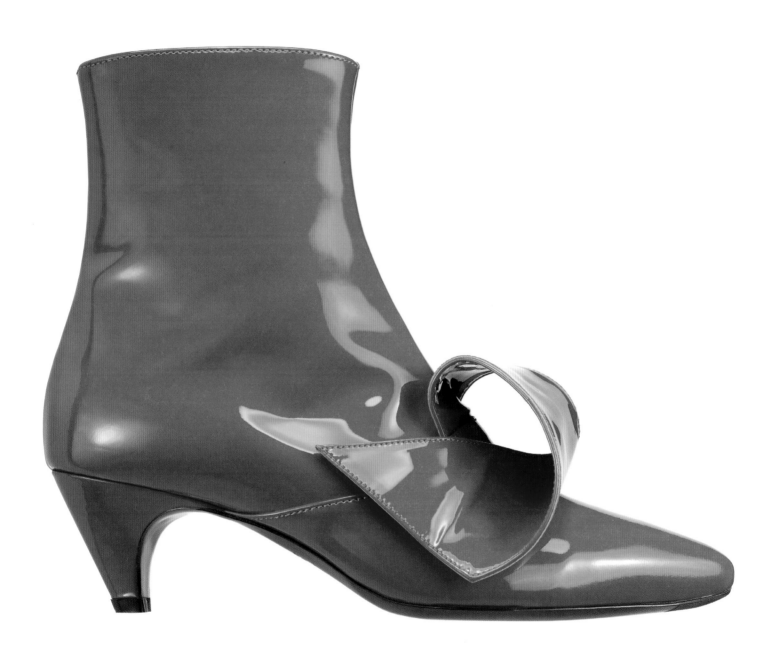

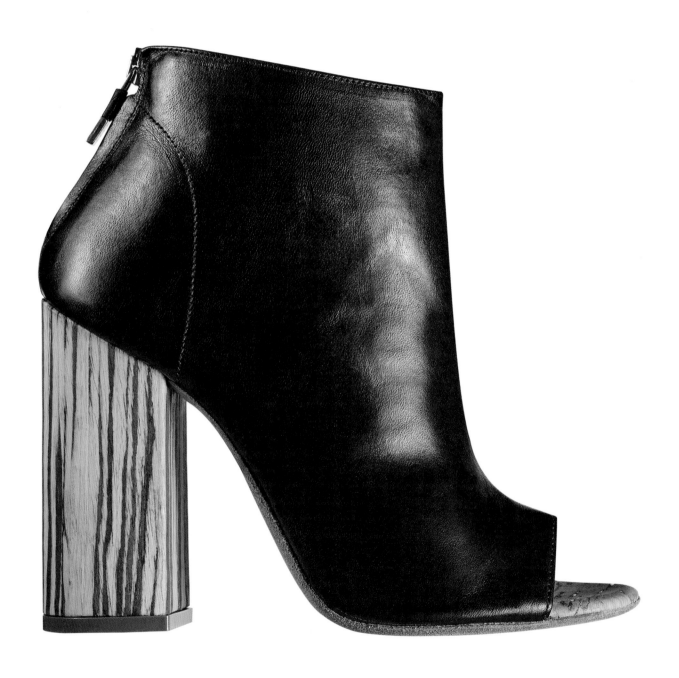

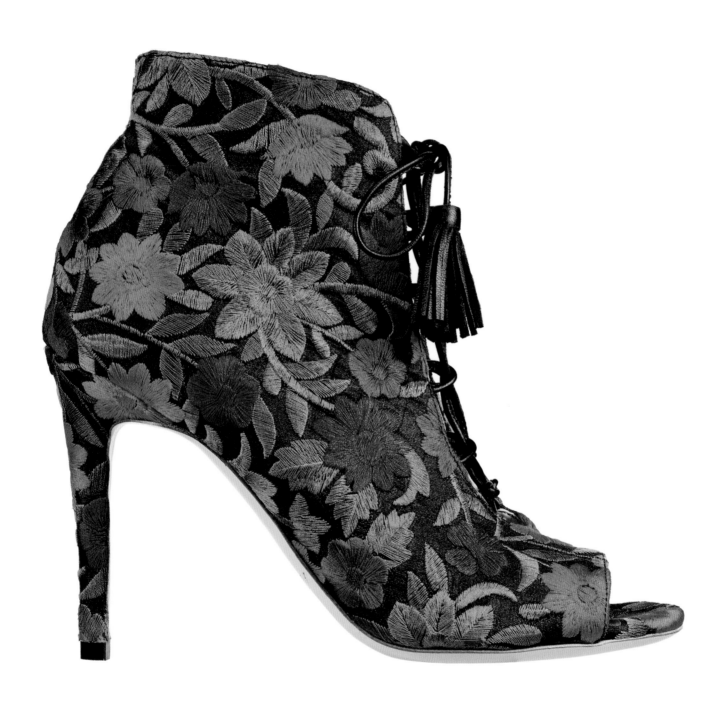

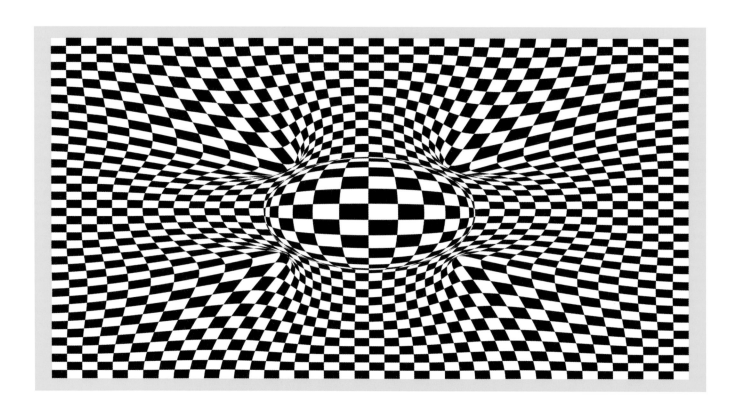

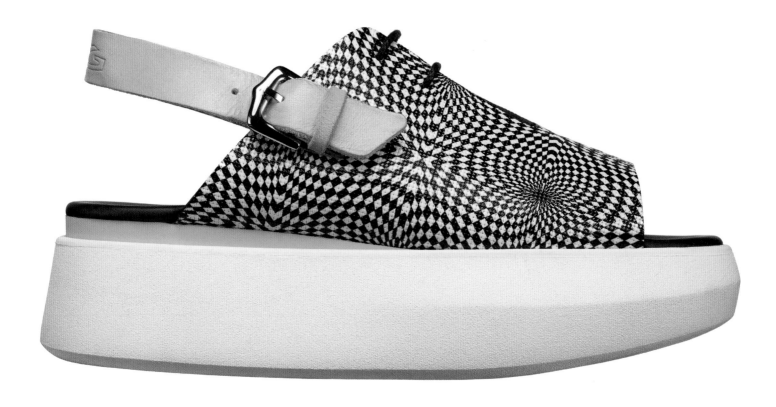

19

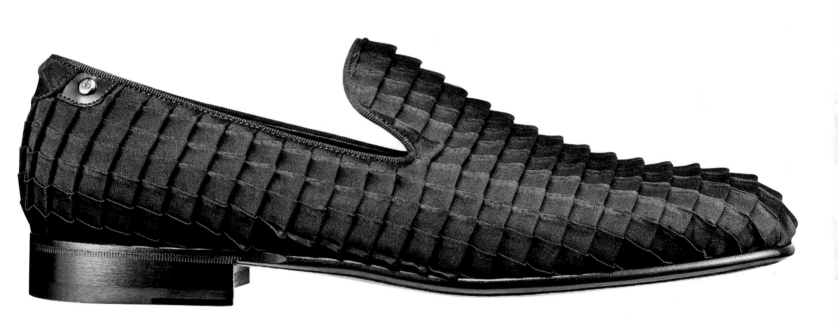

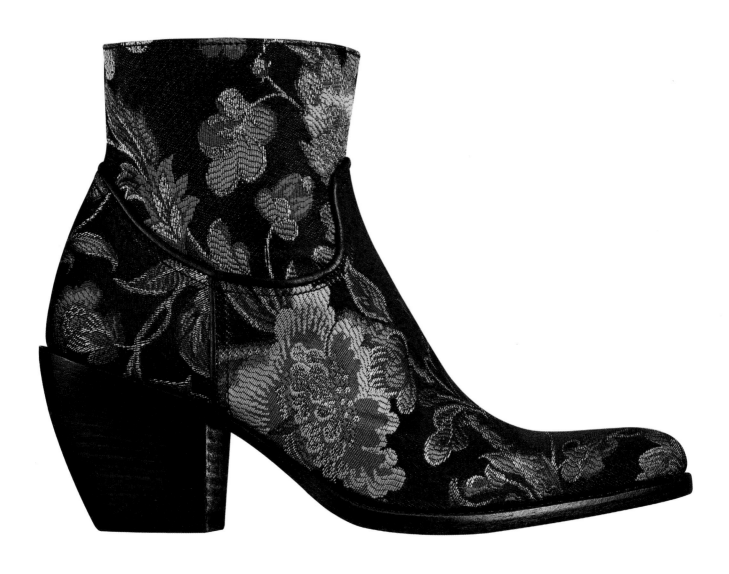

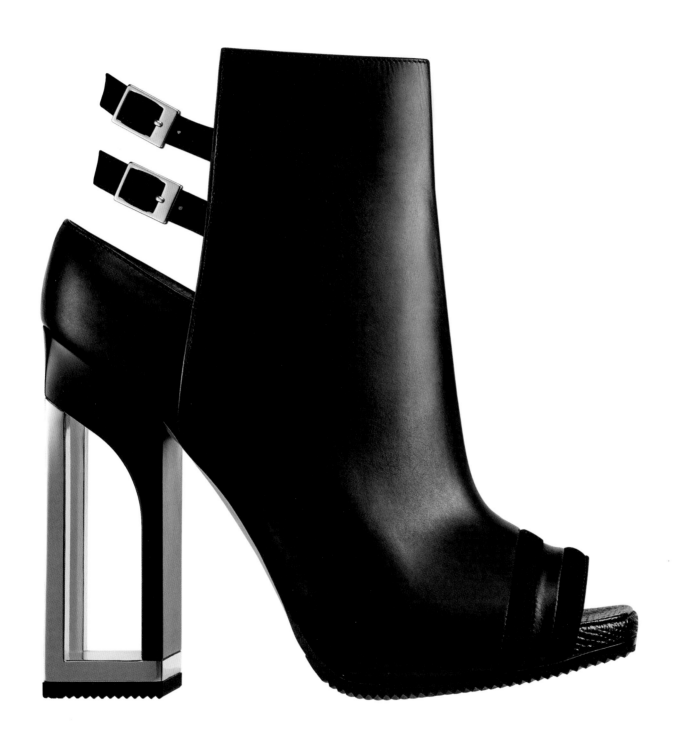

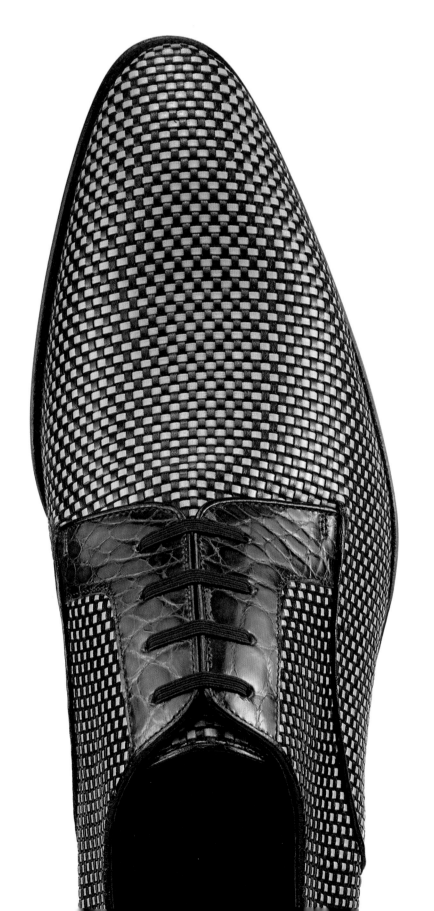

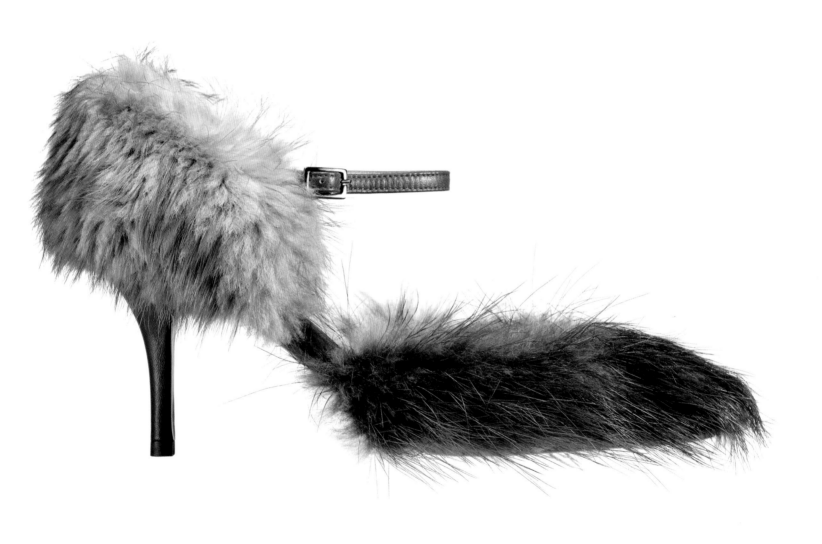

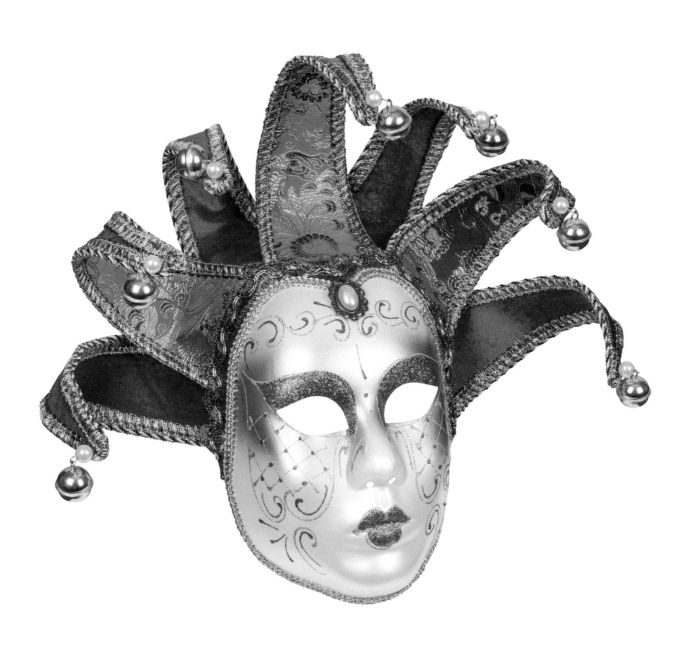

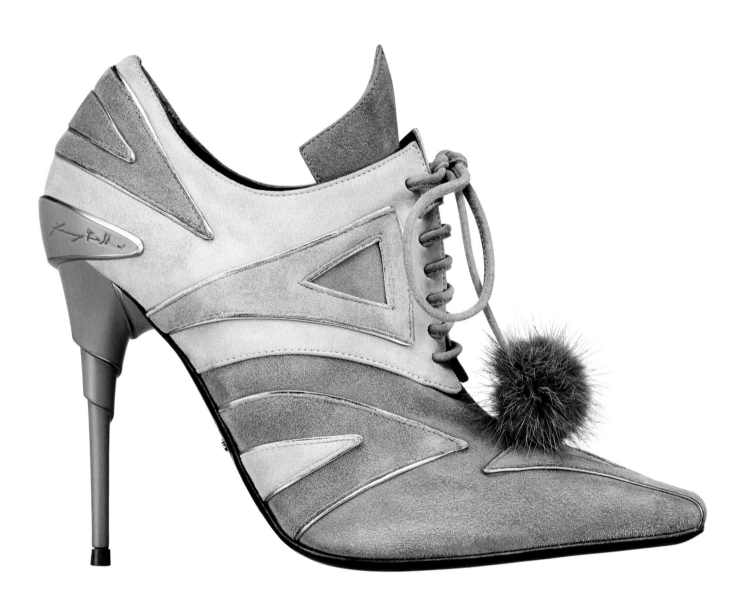

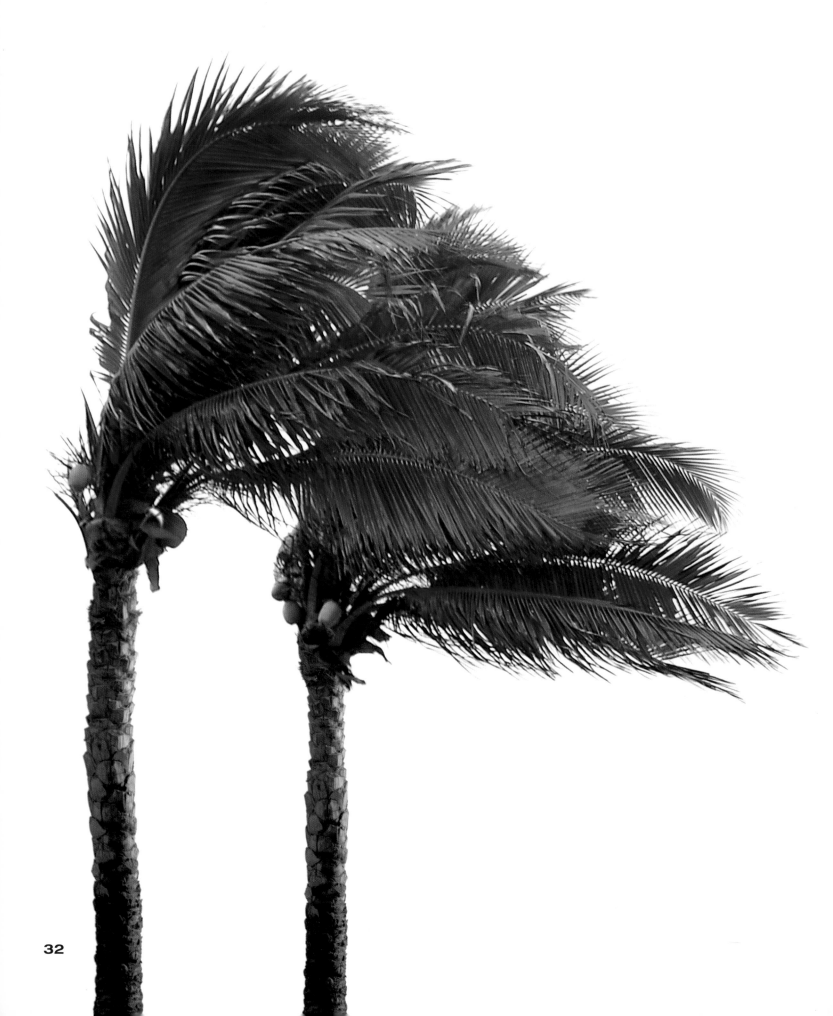

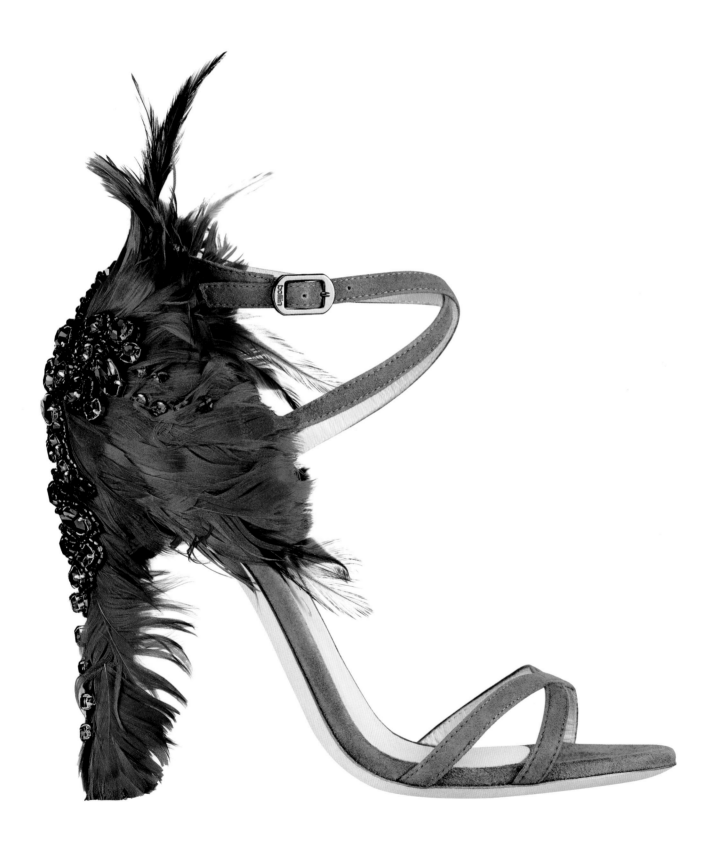

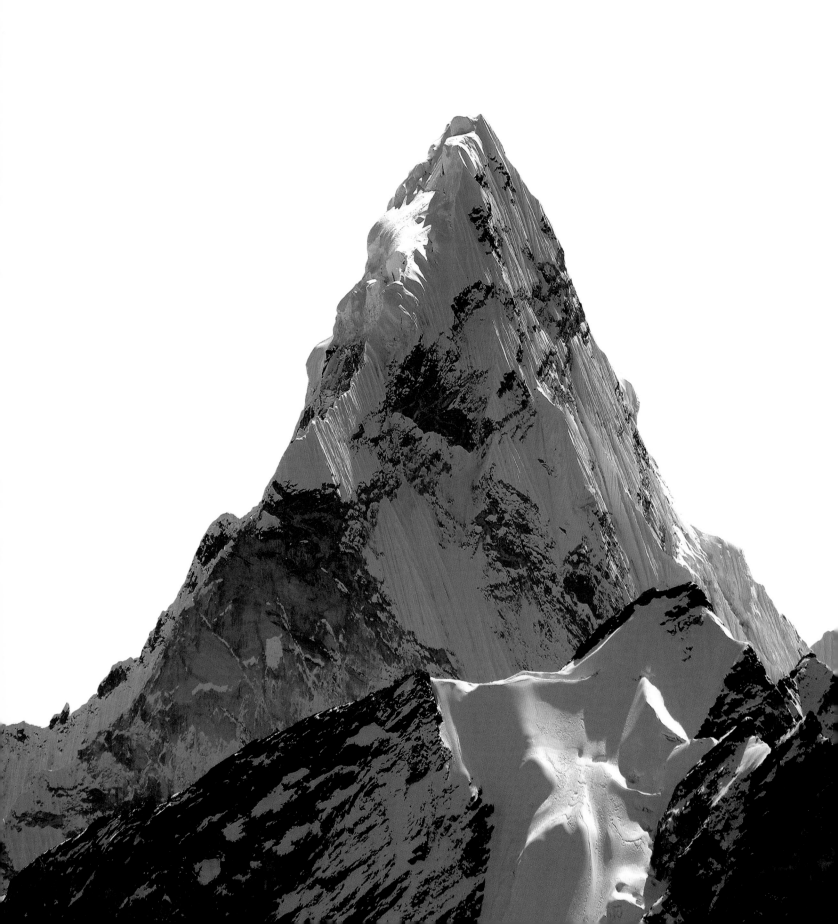

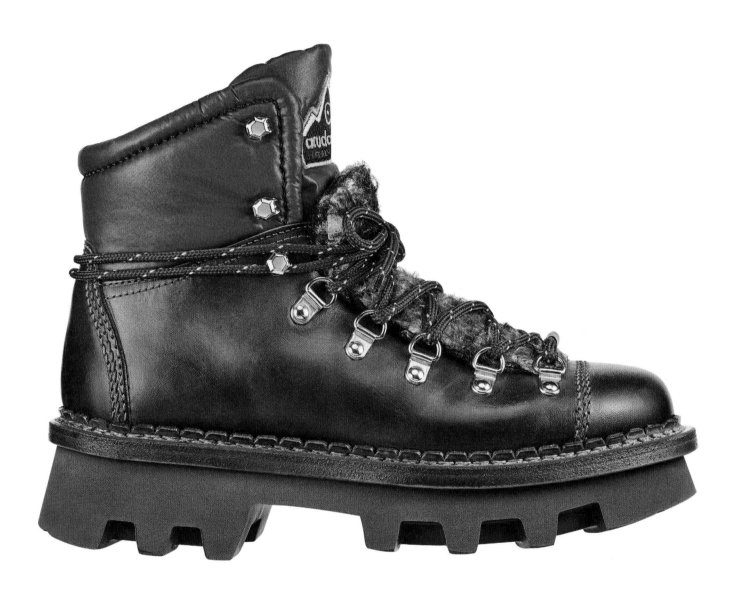

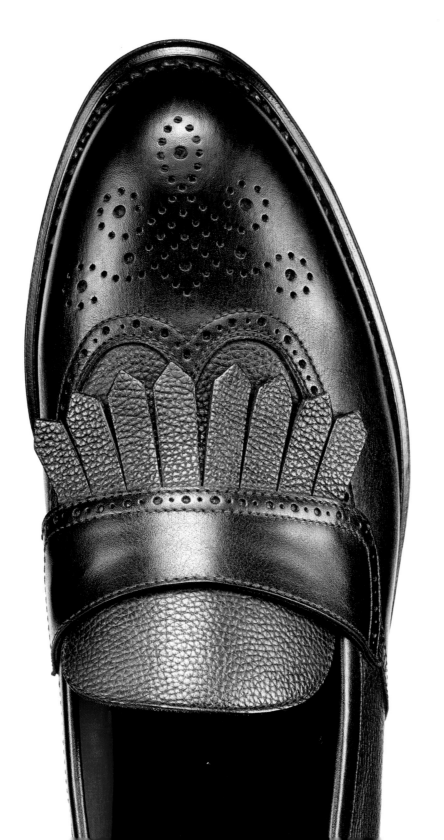

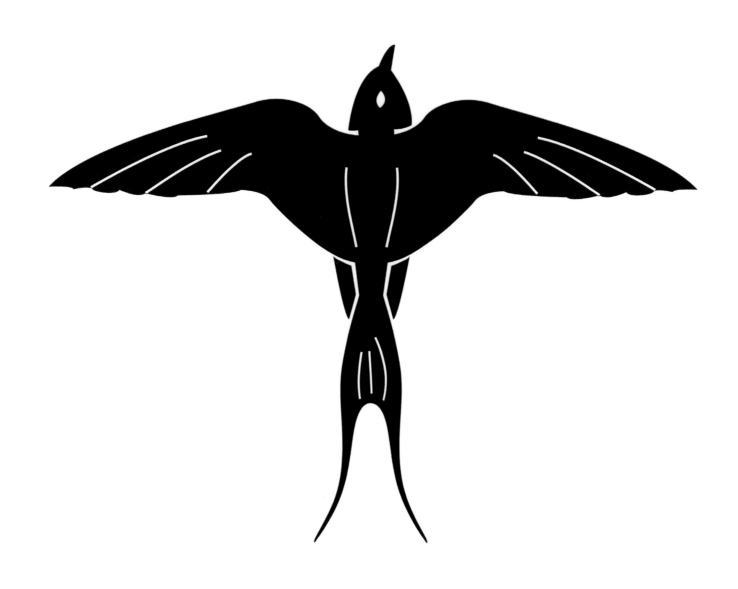

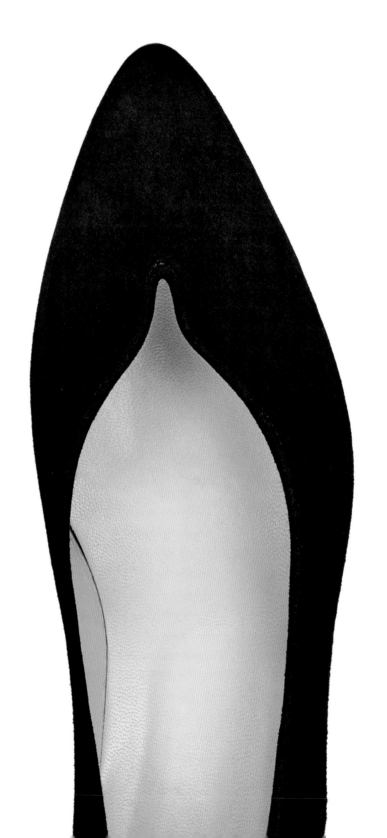

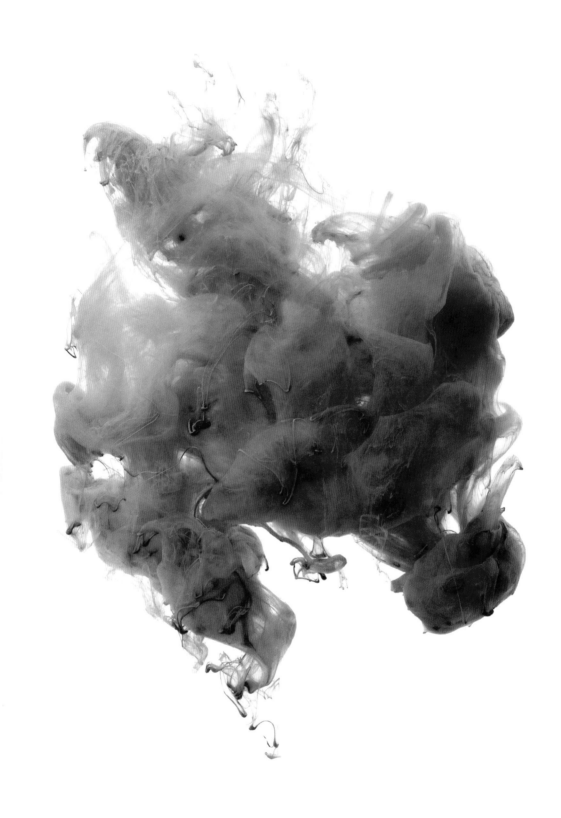

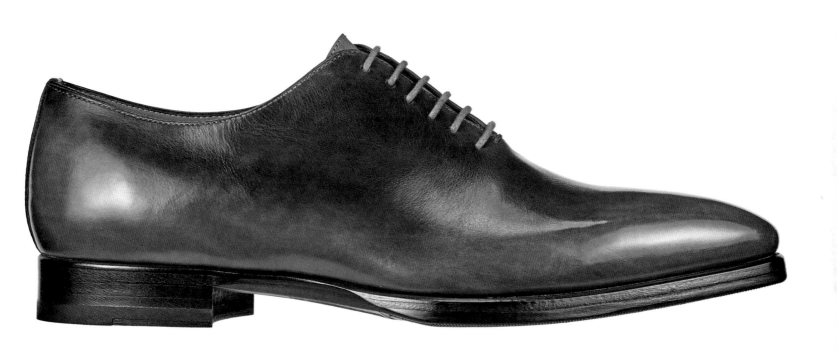

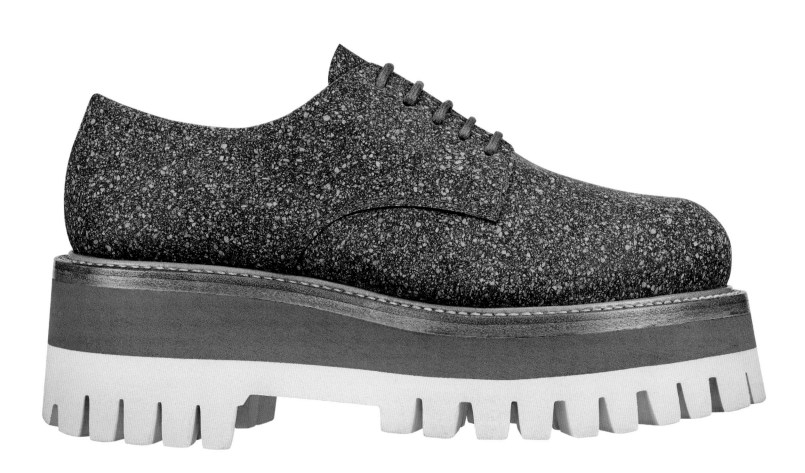

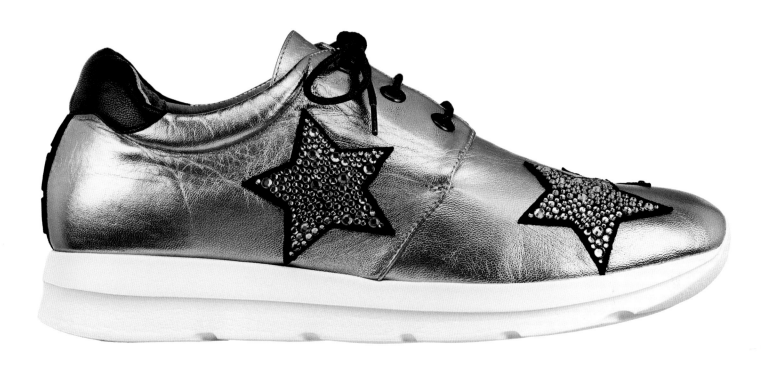

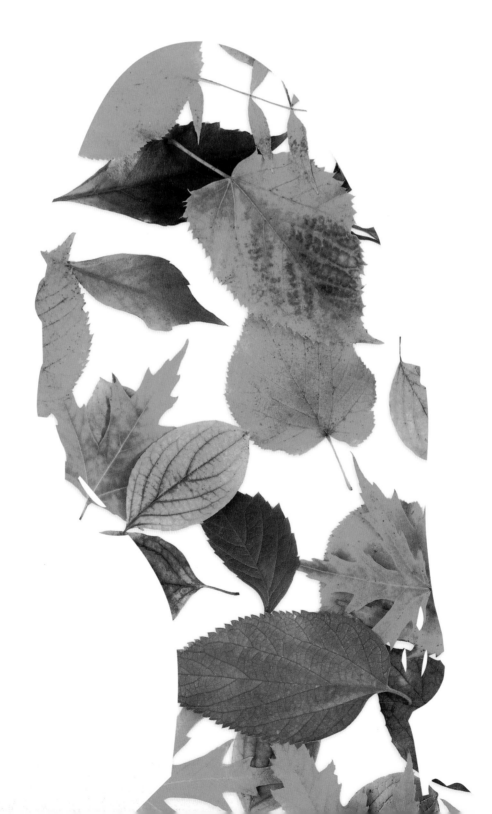

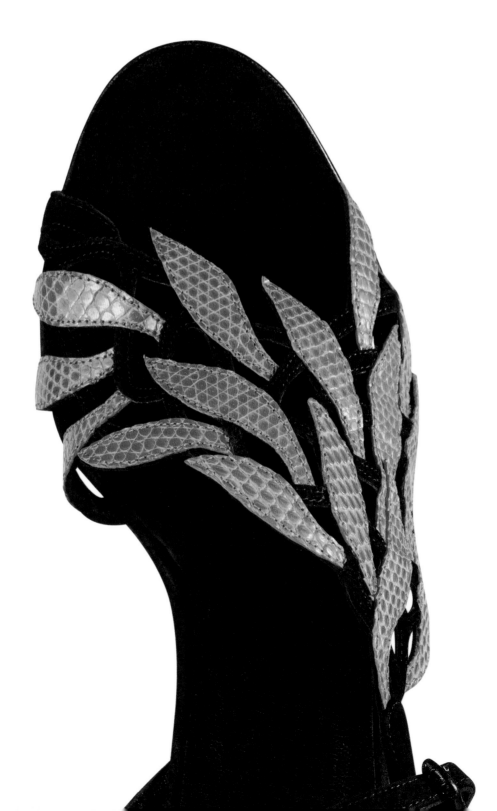

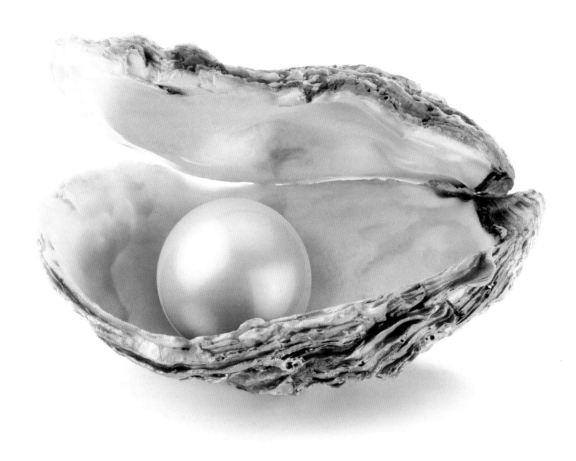

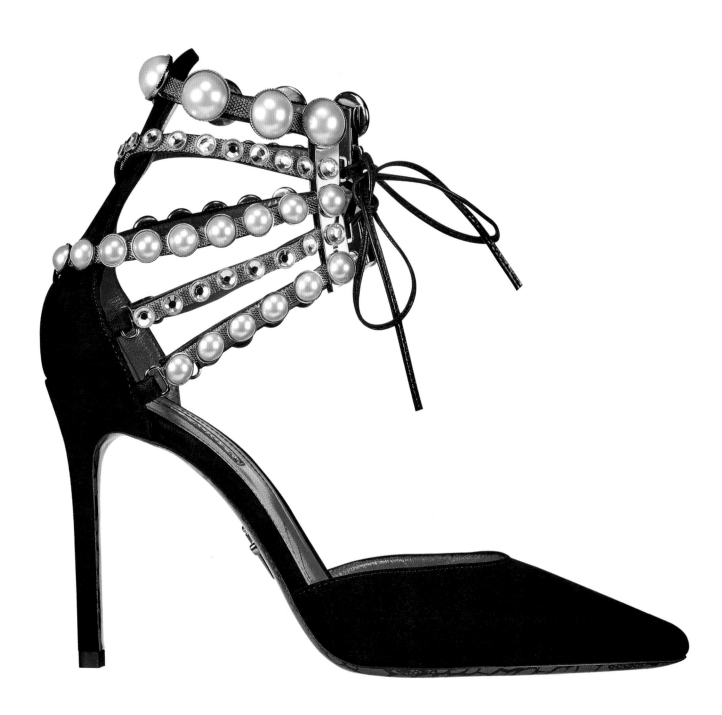

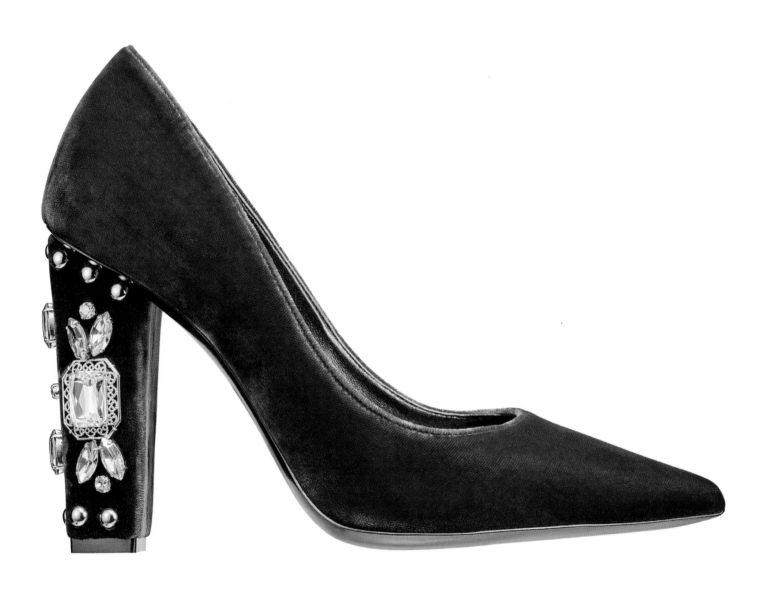

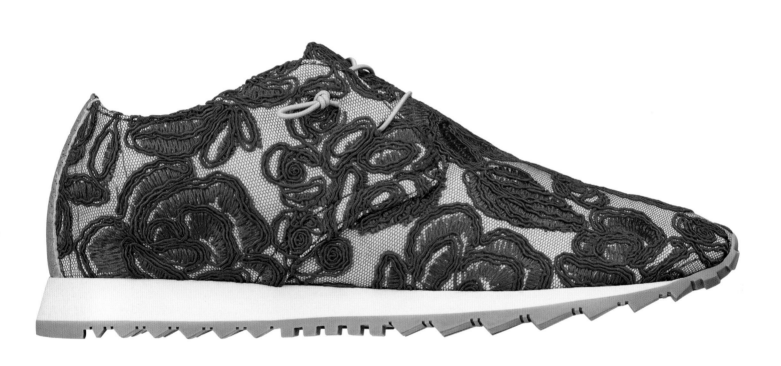

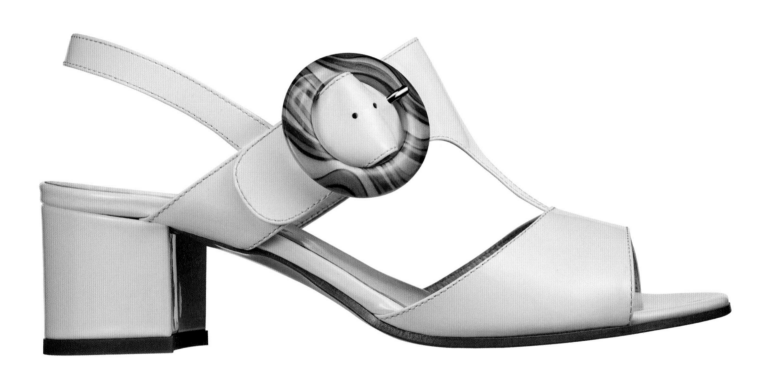

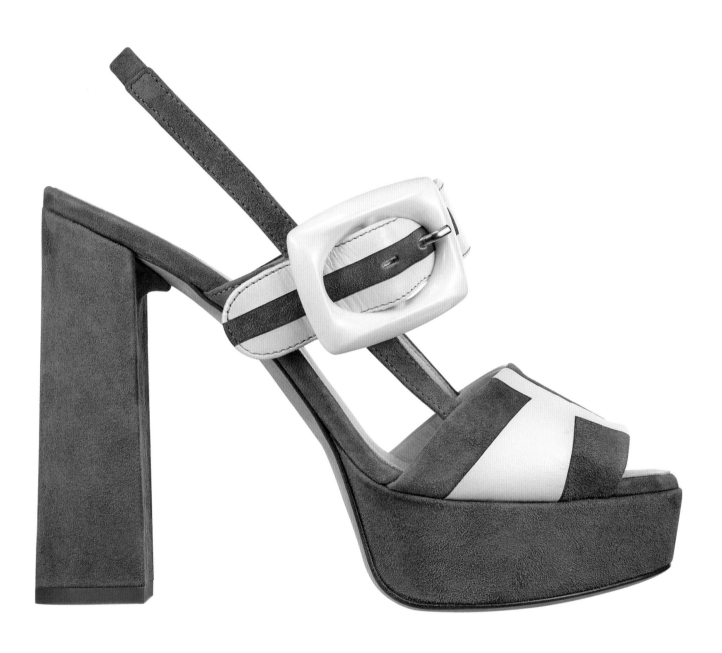

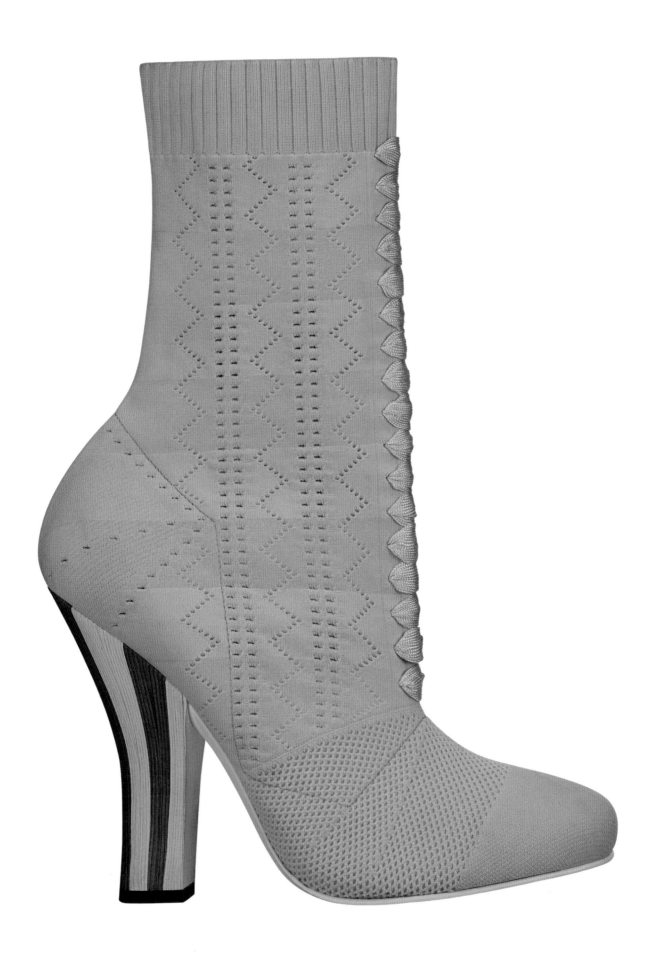

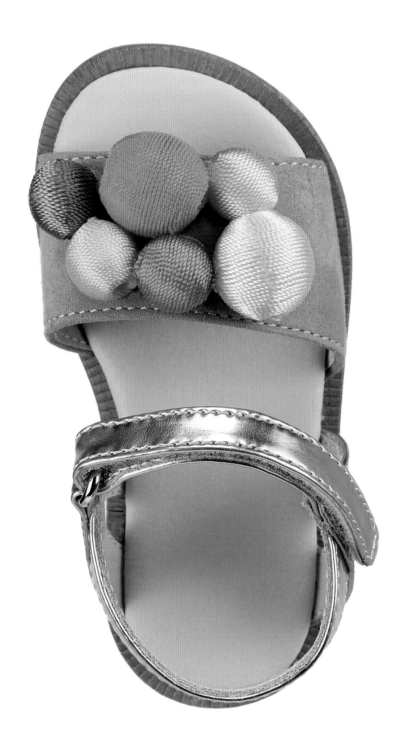

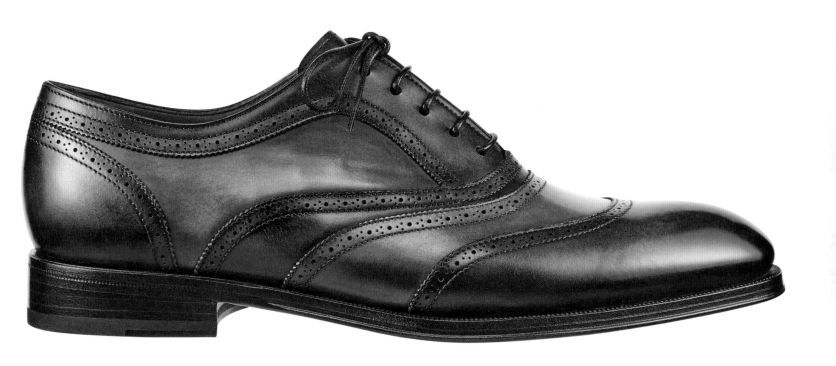

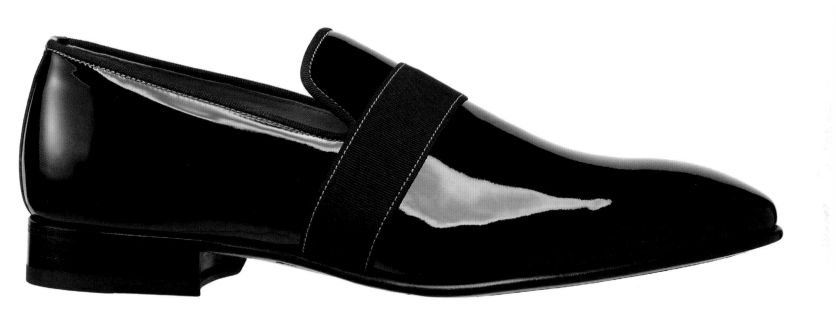

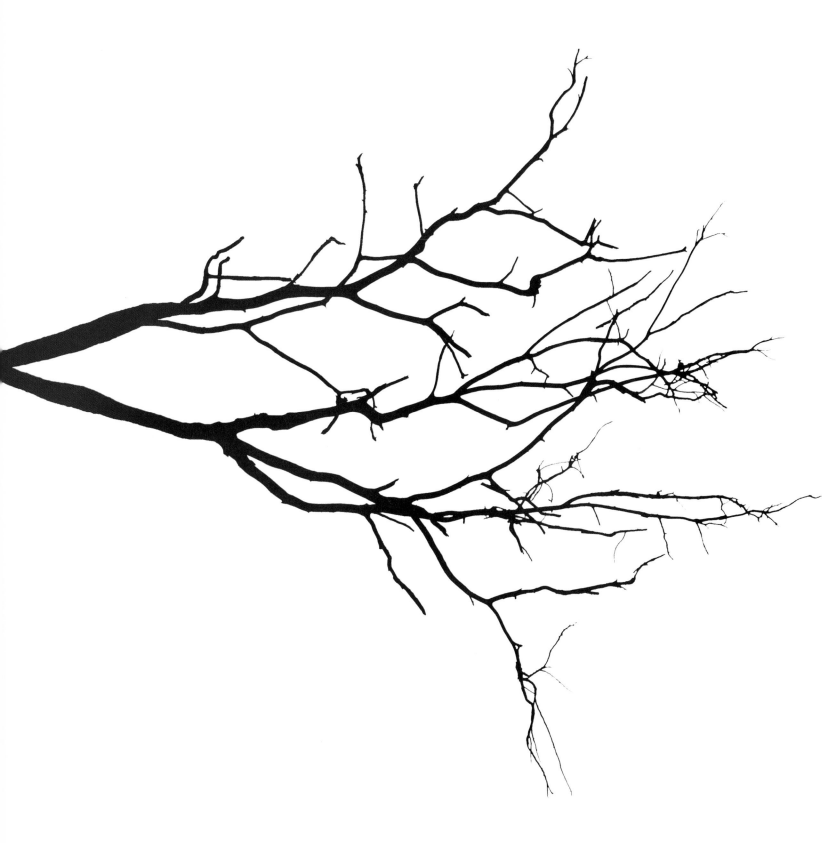

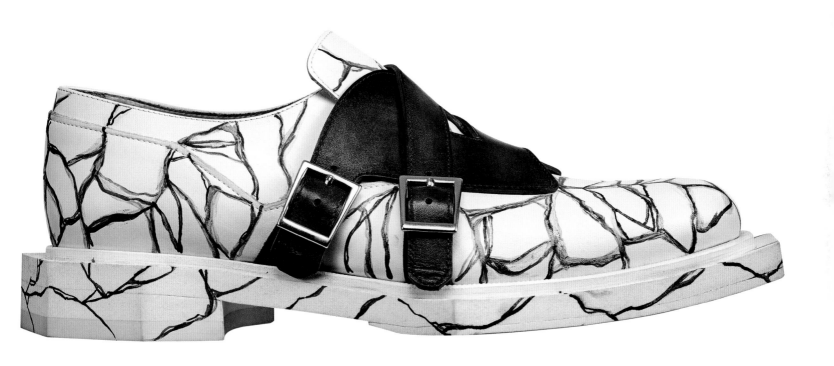

09. **A. Testoni**

11. **Accatino**

13. **AGL Attilio Giusti Leombruni**

15. **Alberto Fermani**

17. **Alberto Gozzi**

19. **Alberto Guardiani**

21. **Aldo Bruè**

23. **Alexander Hotto**

25. **Annie**

27. **Artioli**

29. **Baldan**

31. **Baldinini**

33. **Ballin**

35. **Barracuda**

37. **Barrett**

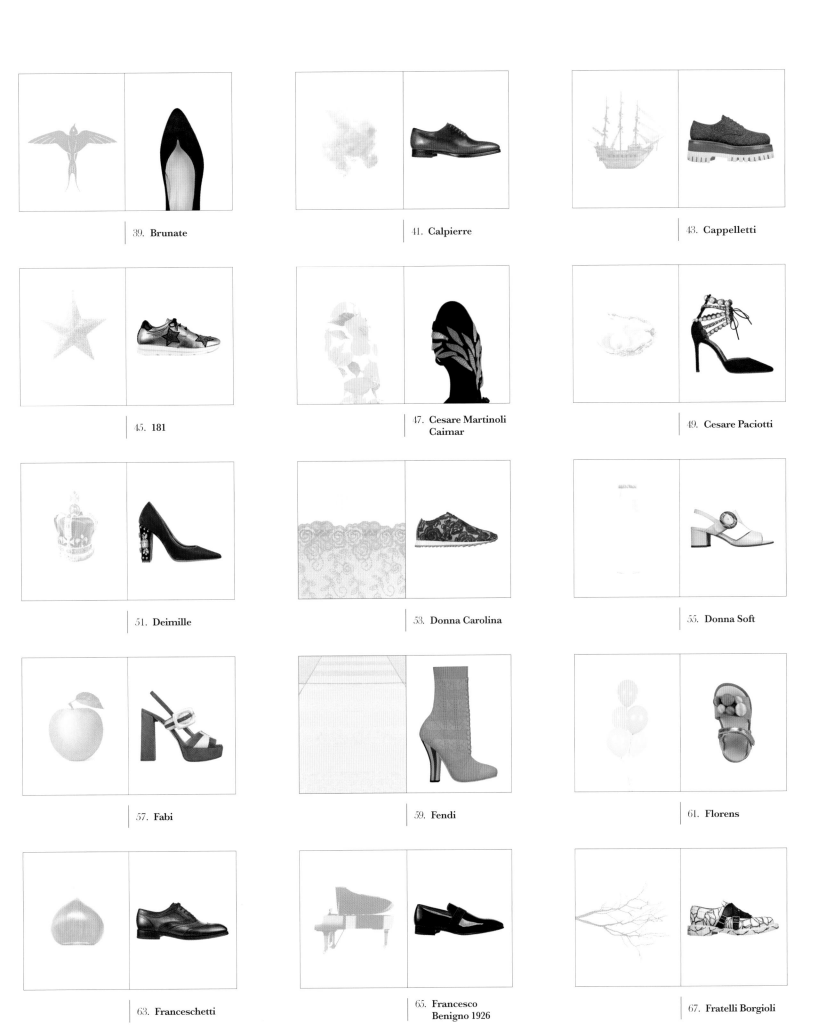

39. **Brunate**

41. **Calpierre**

43. **Cappelletti**

45. **181**

47. **Cesare Martinoli Caimar**

49. **Cesare Paciotti**

51. **Deimille**

53. **Donna Carolina**

55. **Donna Soft**

57. **Fabi**

59. **Fendi**

61. **Florens**

63. **Franceschetti**

65. **Francesco Benigno 1926**

67. **Fratelli Borgioli**

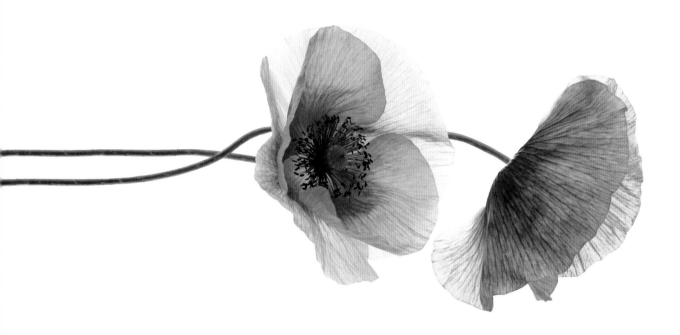

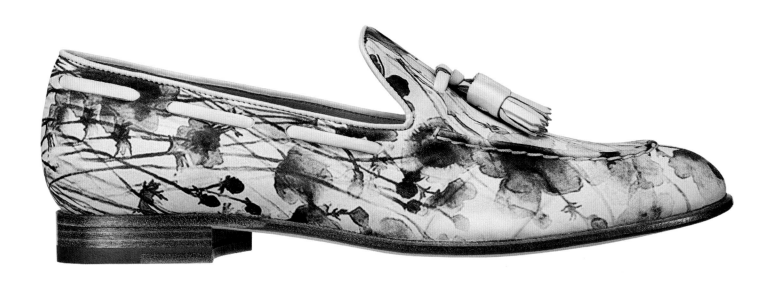

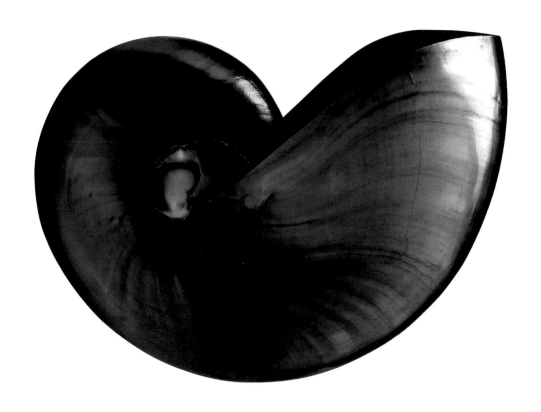

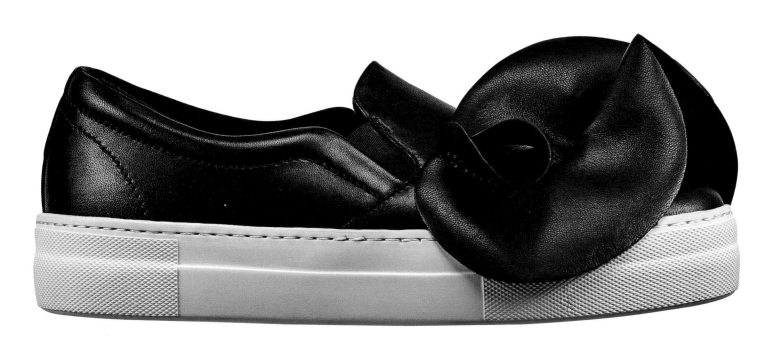

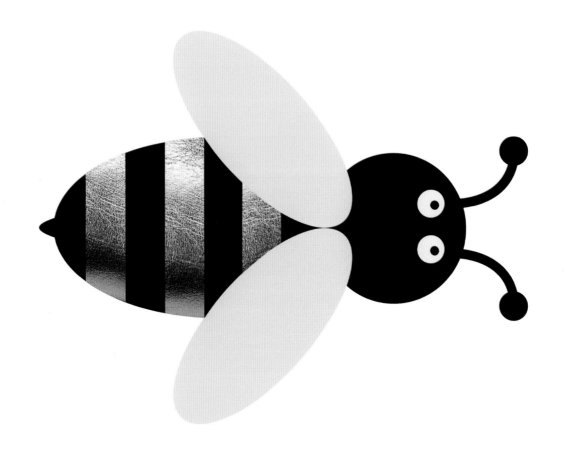

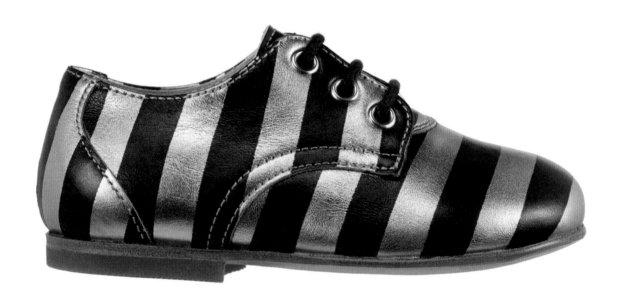

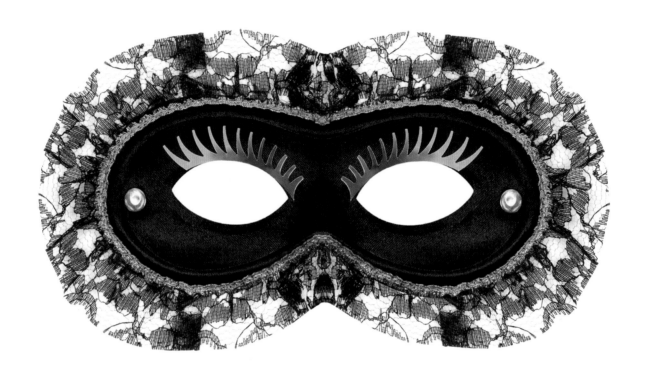

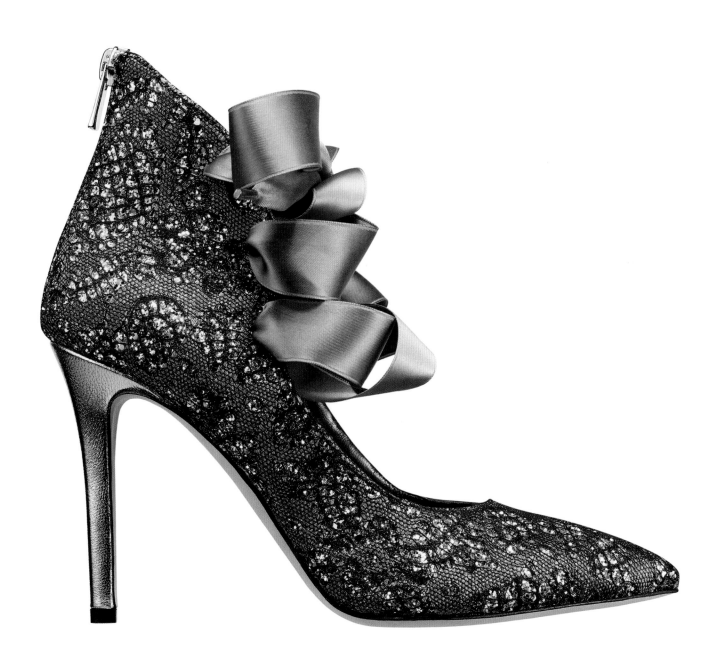

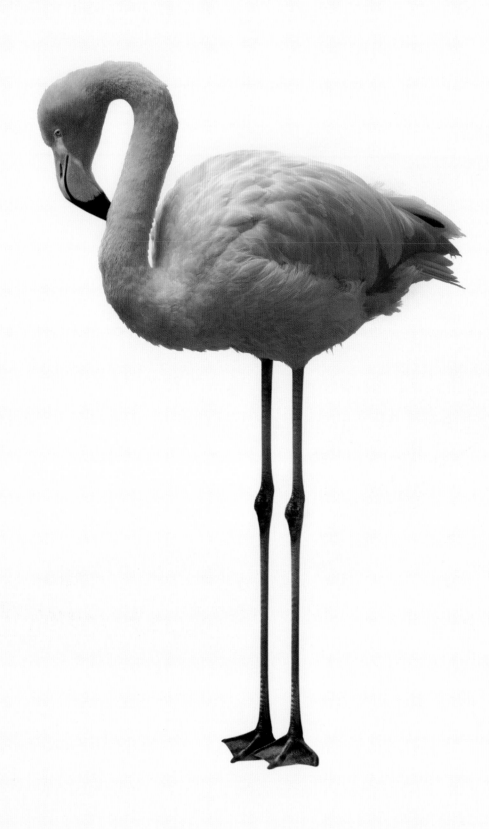

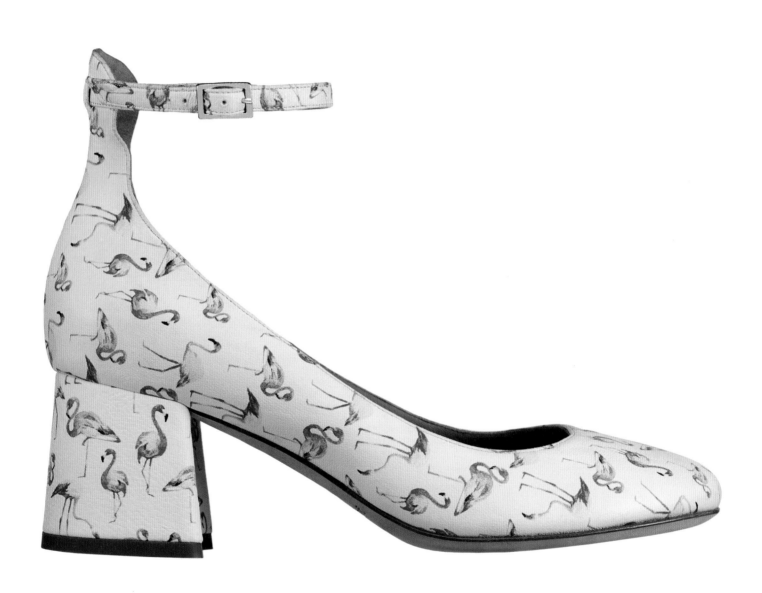

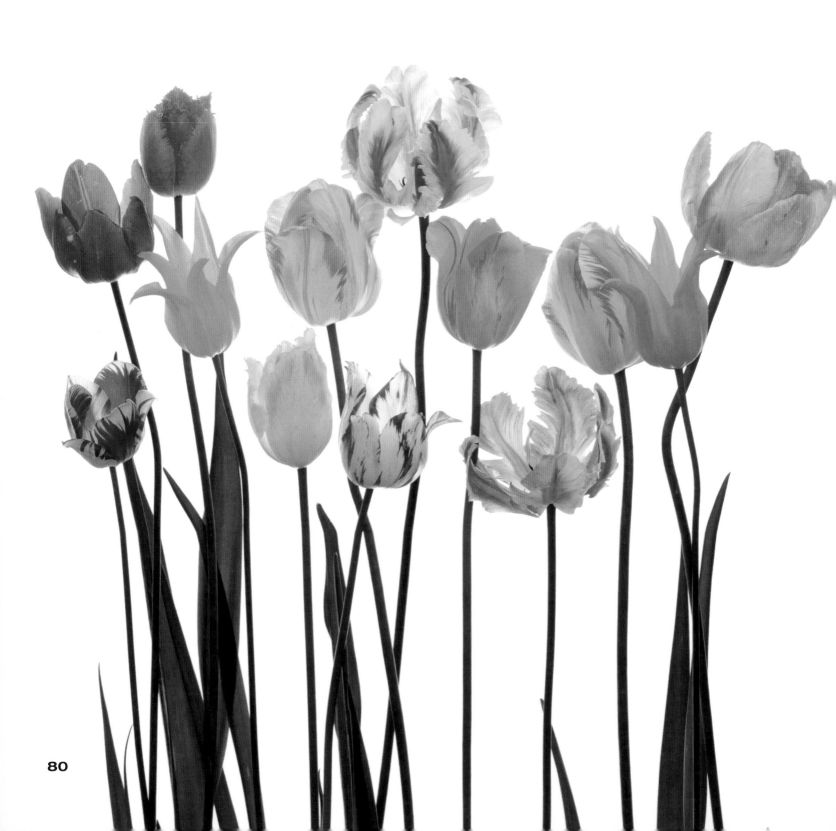

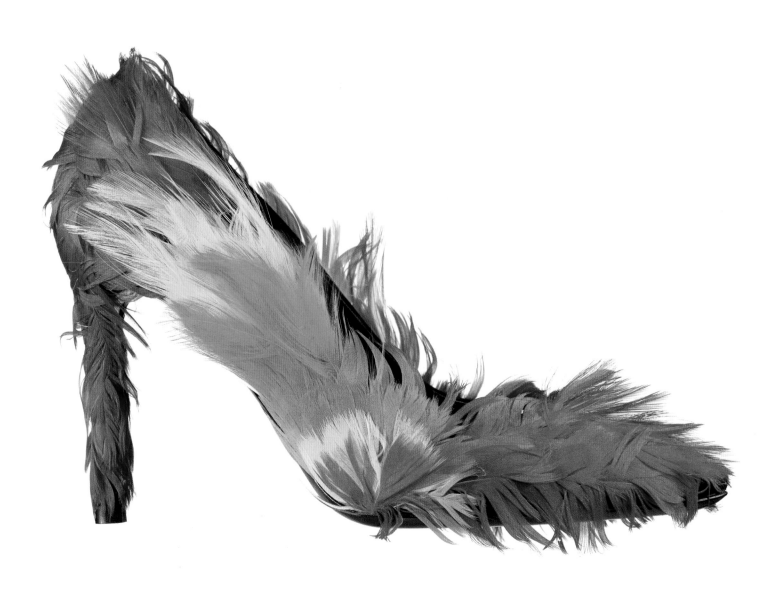

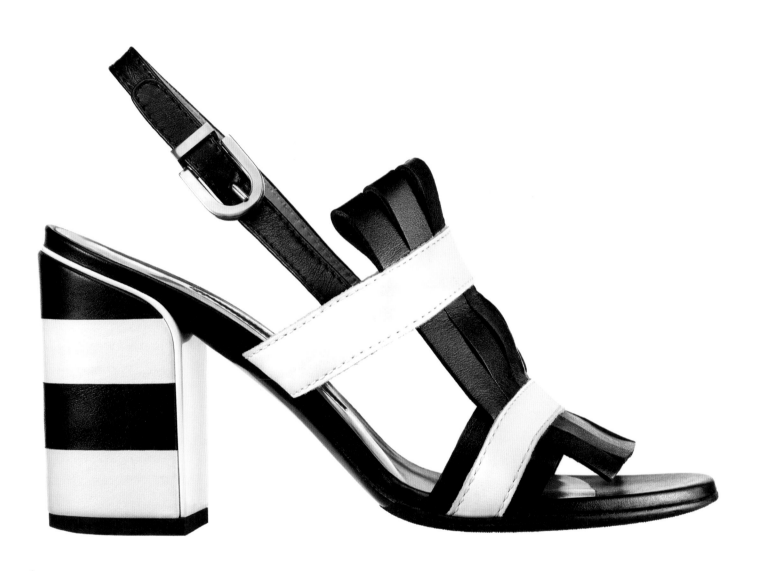

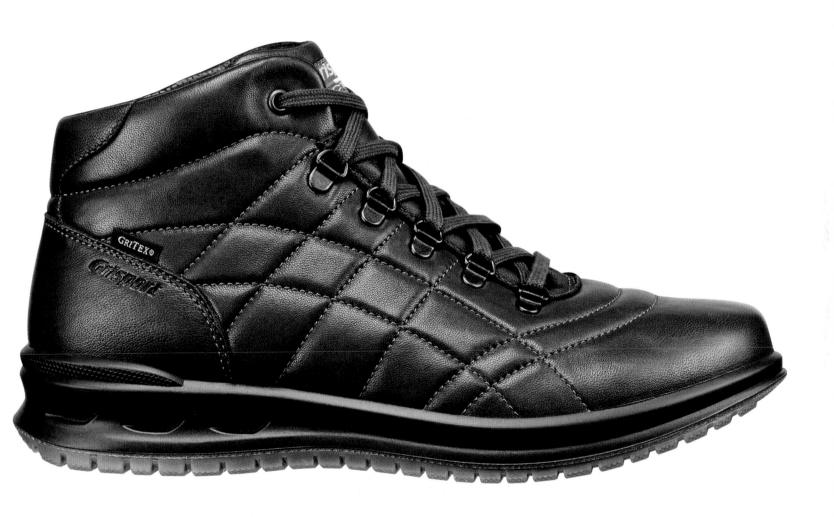

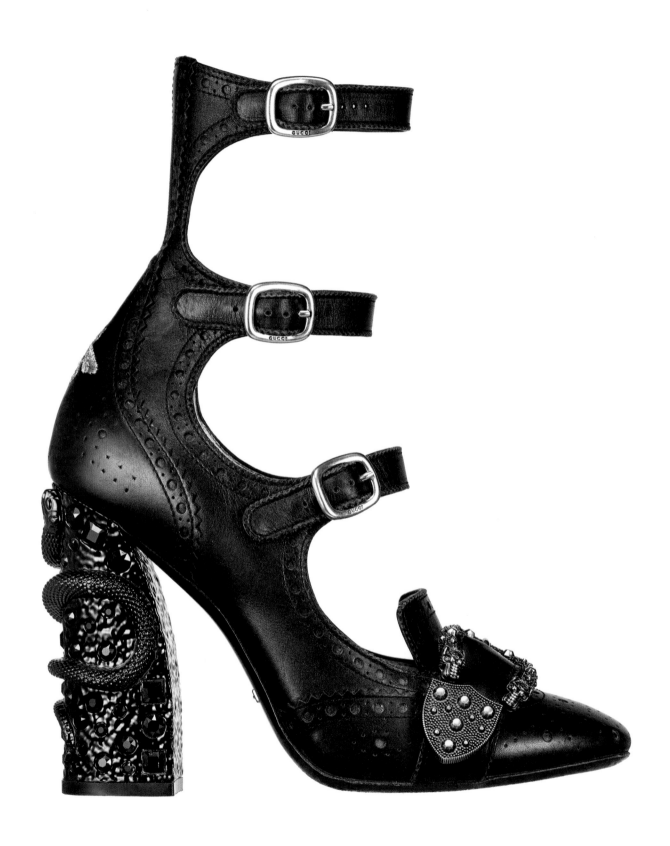

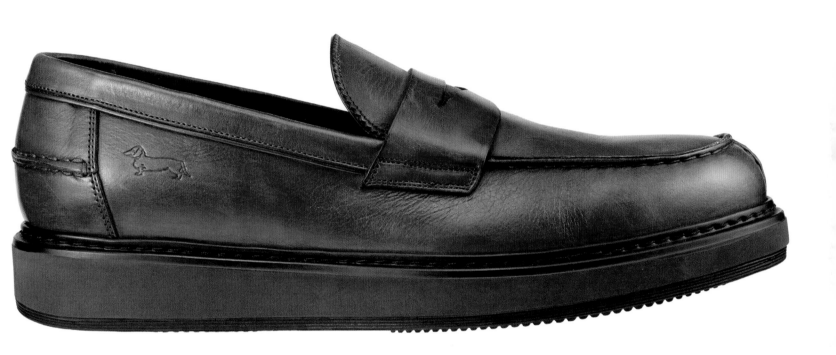

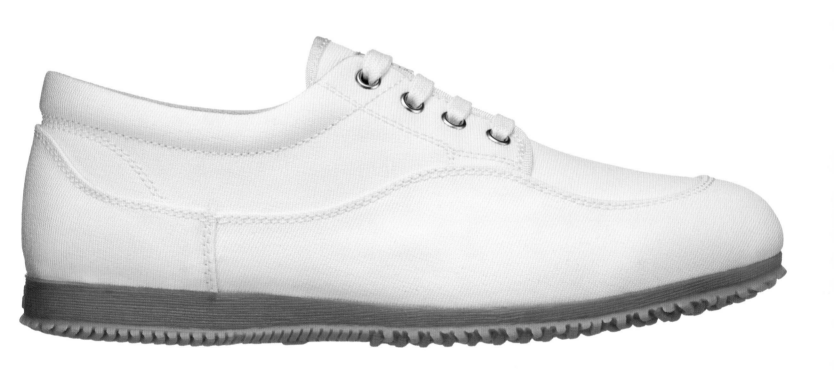

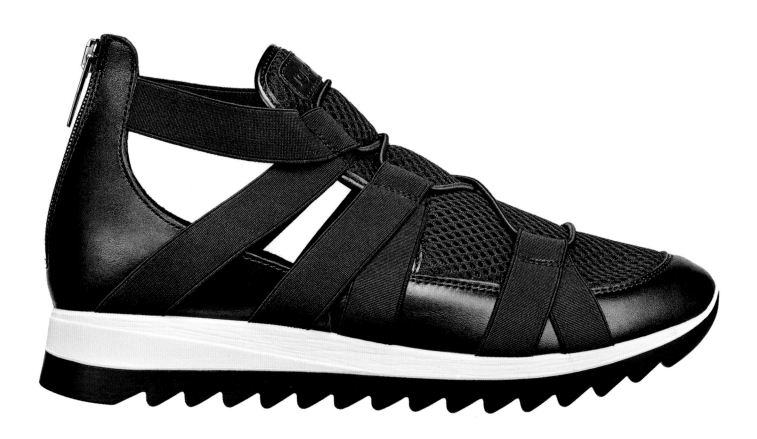

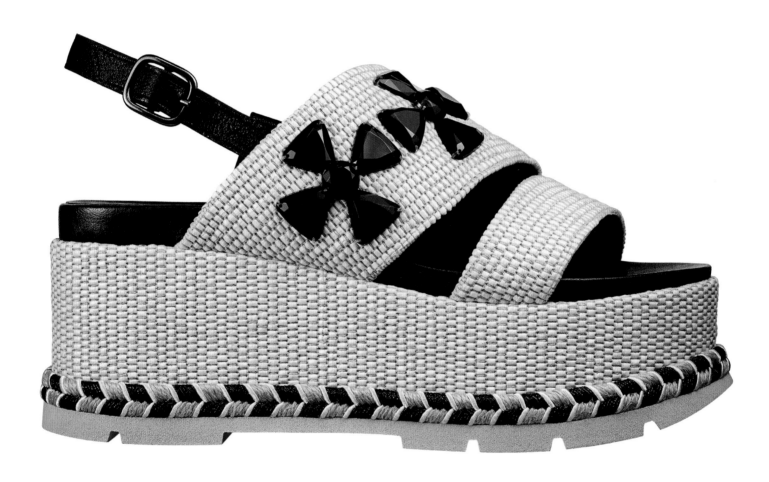

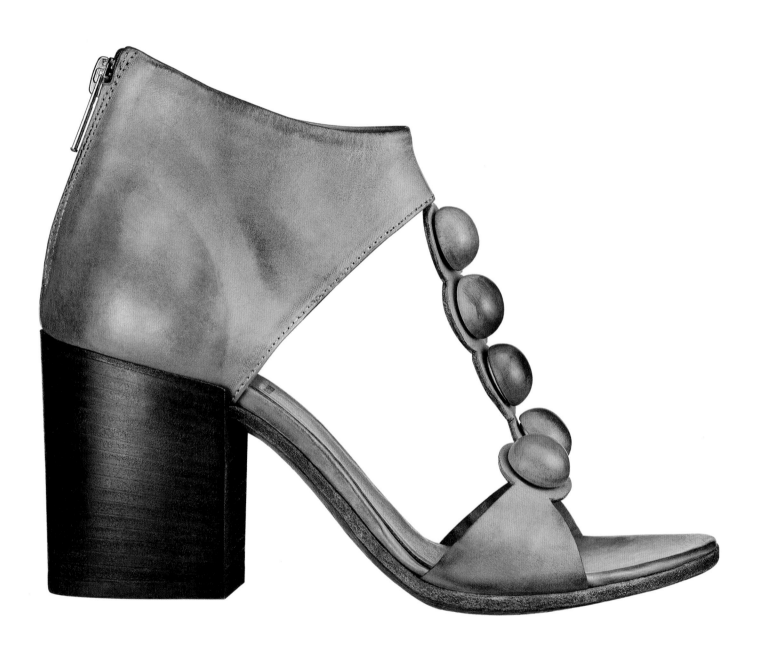

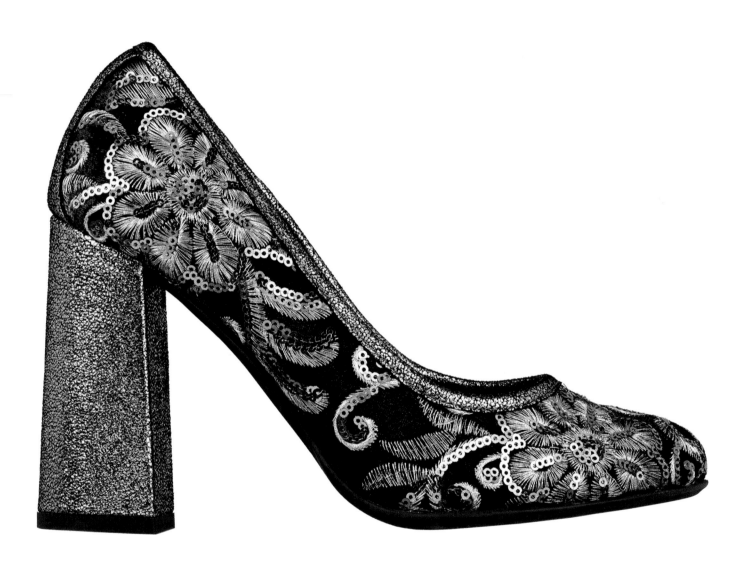

Così tante scarpe
e solo due piedi
SARAH JESSICA PARKER
So many shoes
and only two feet

I tacchi ti mettono sempre
in uno stato d'animo migliore.
Più sei depressa,
più è alto il tacco che devi indossare
ANNA DELLO RUSSO
Heels always put you
in a good mood.
The more you're depressed,
the higher the heels
you must wear

...sono le prime
scarpe con il tacco della mia vita,
sono belle,
hanno eclissato tutte quelle
che le hanno precedute,
scarpe per correre
e per giocare, basse, di tela bianca

MARGUERITE DURAS

...these high heels are the first
in my life, they're beautiful,
they've eclipsed all the shoes
that went before, the flat ones,
for playing and running about,
made of white canvas

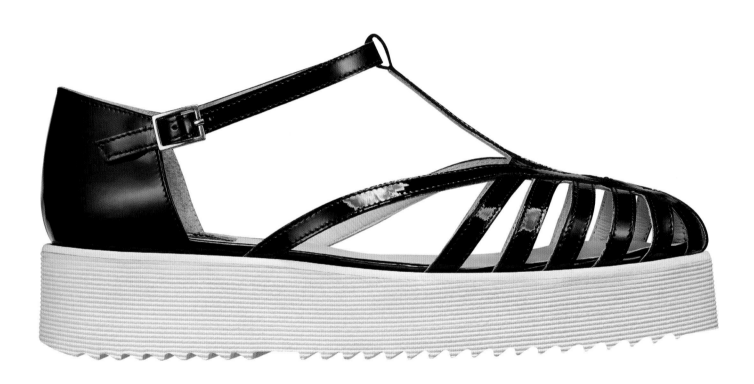

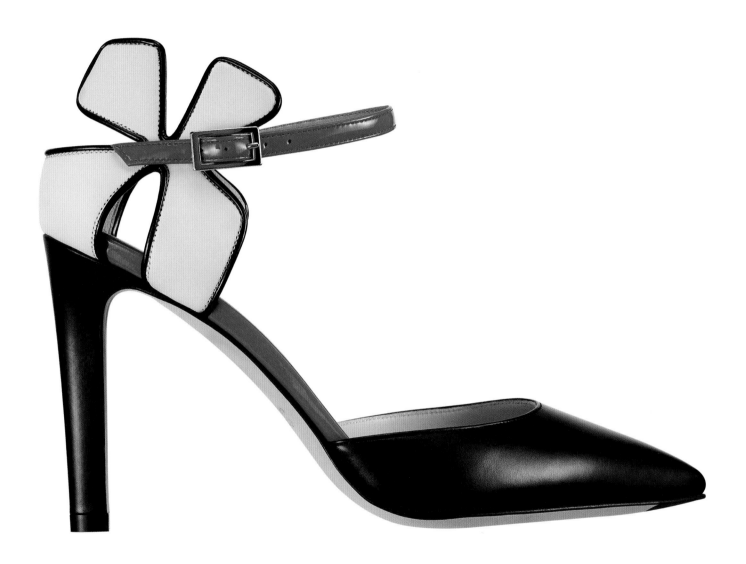

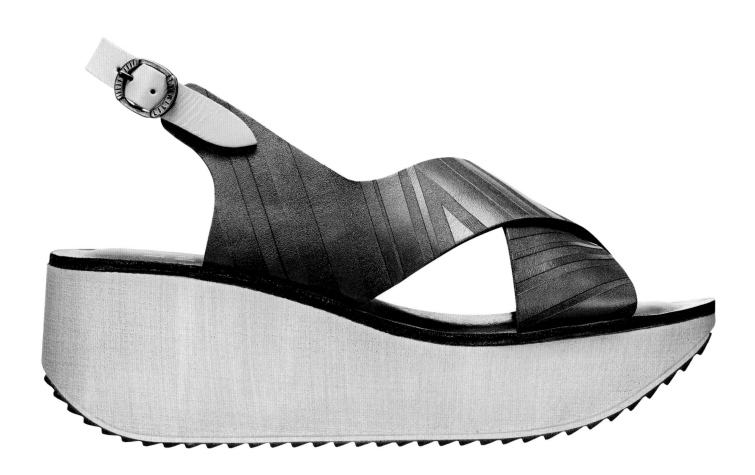

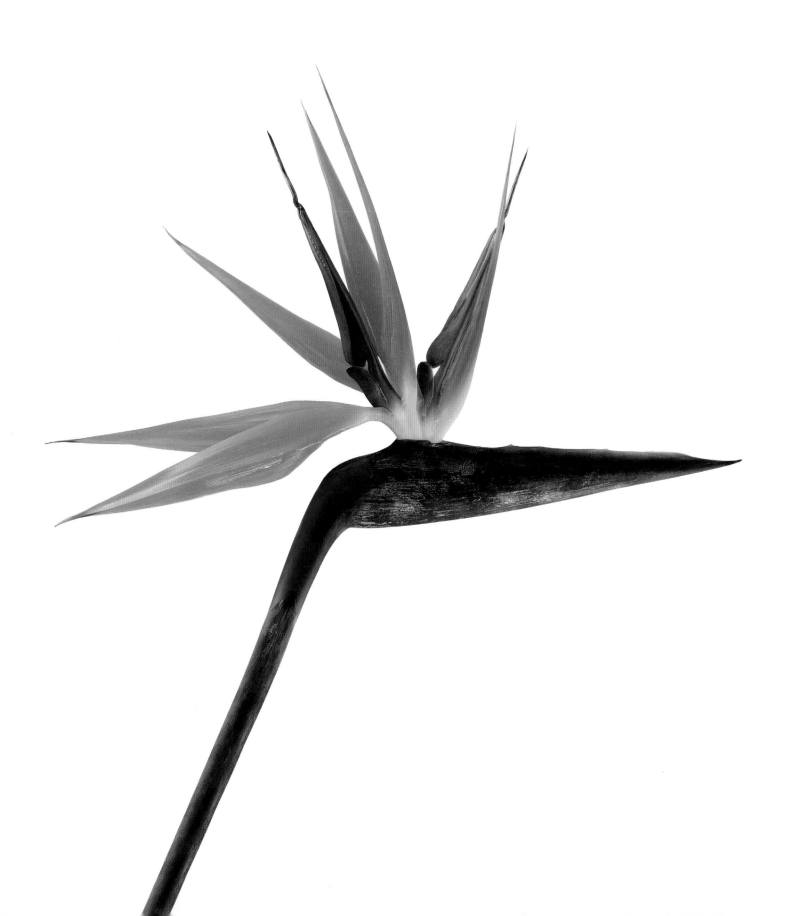

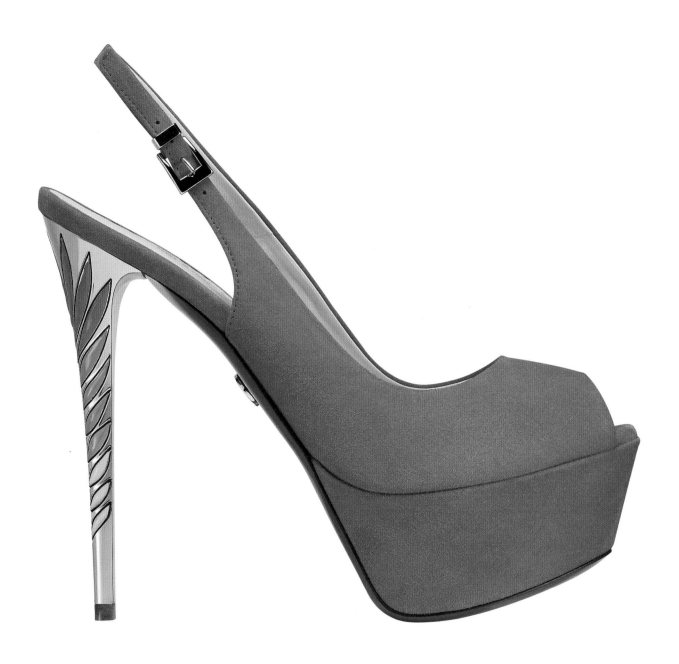

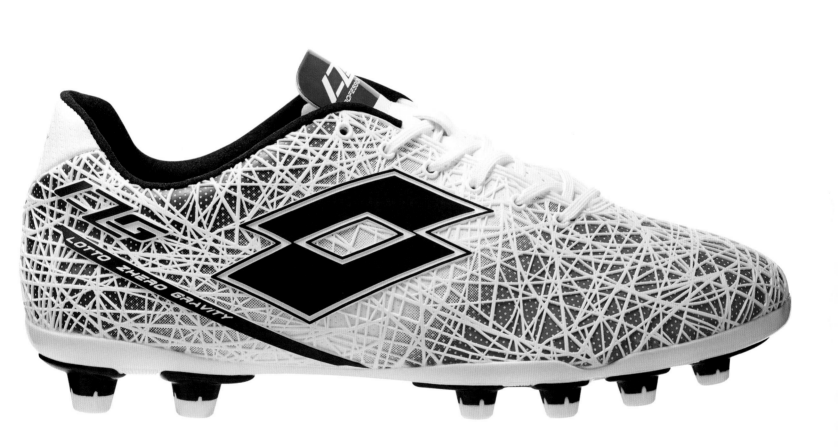

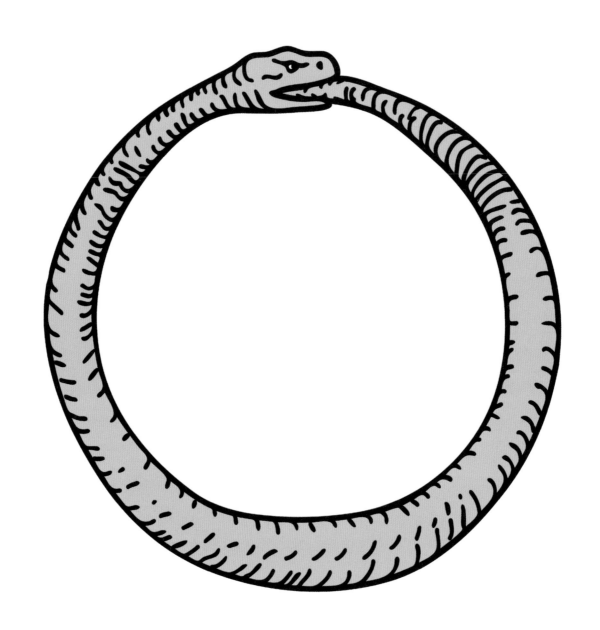

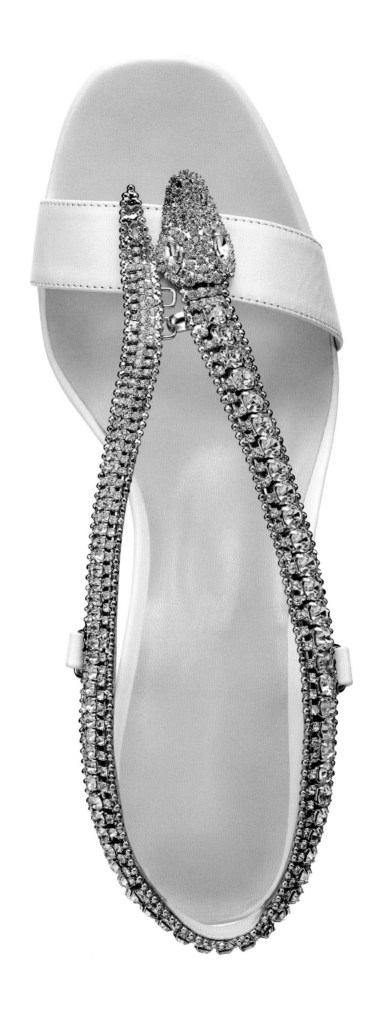

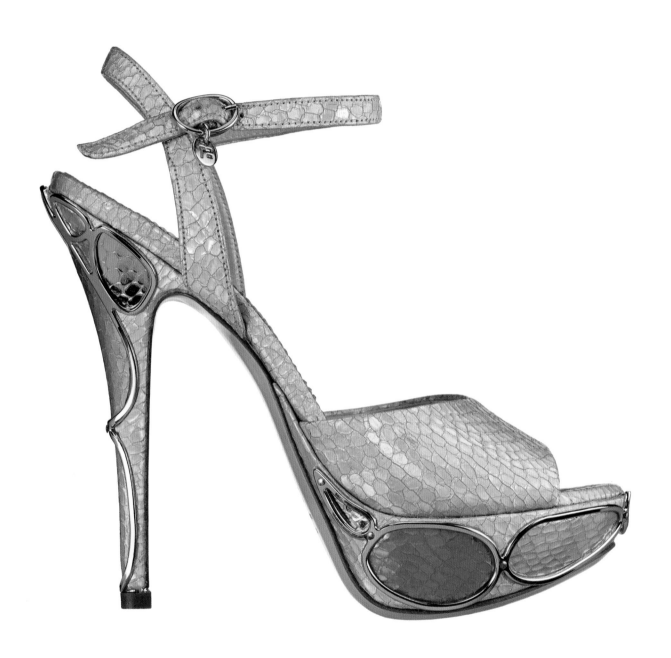

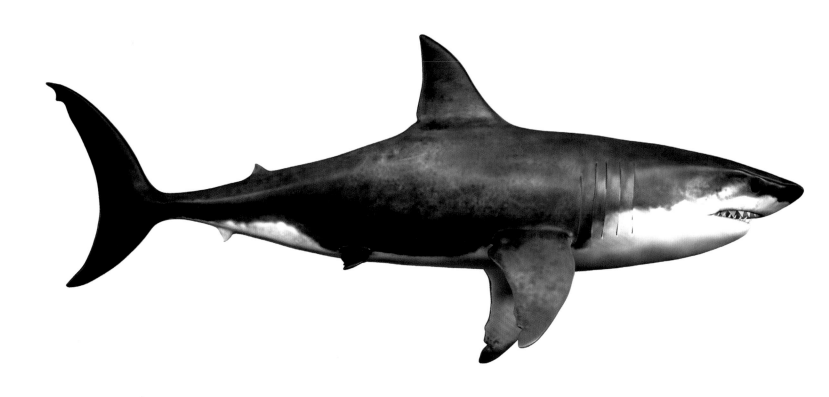

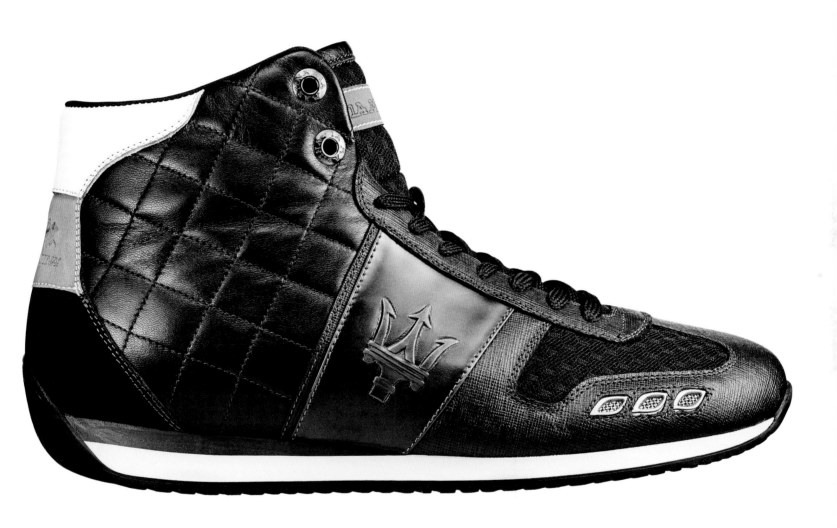

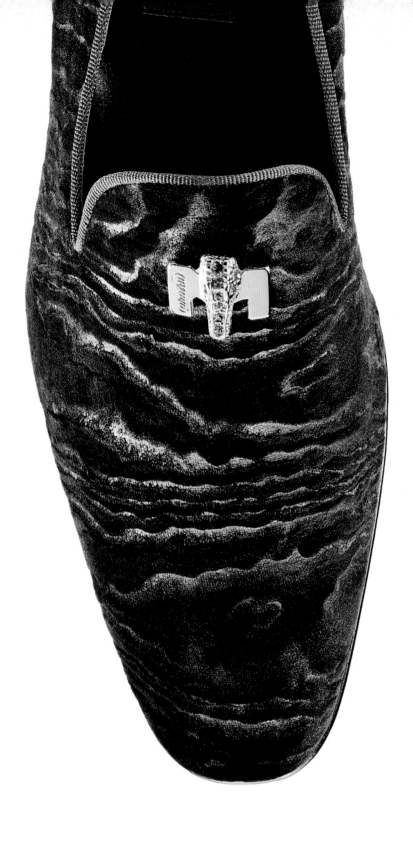

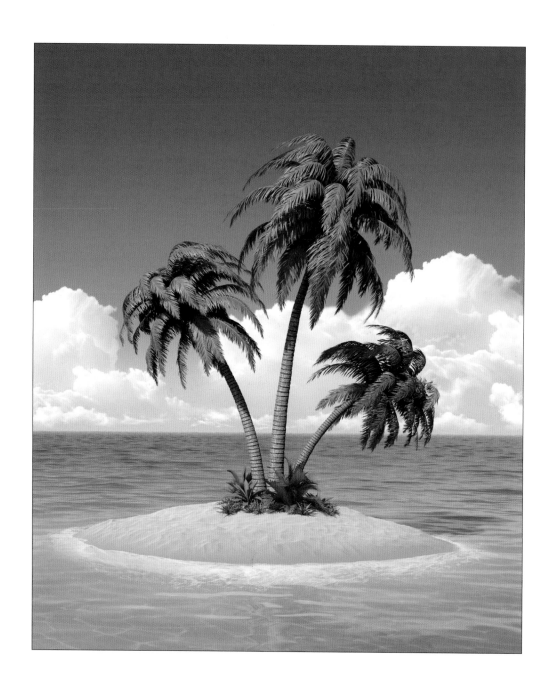

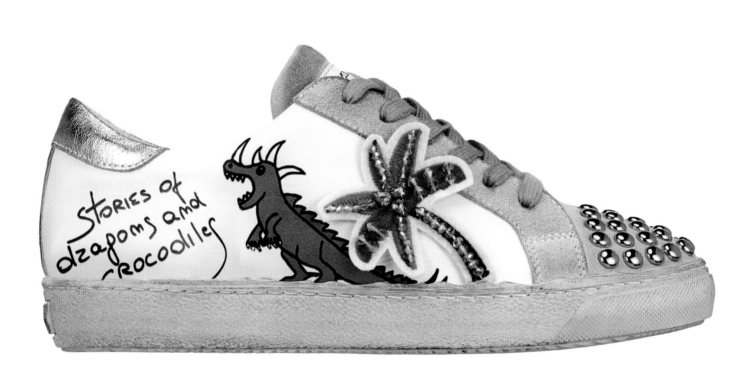

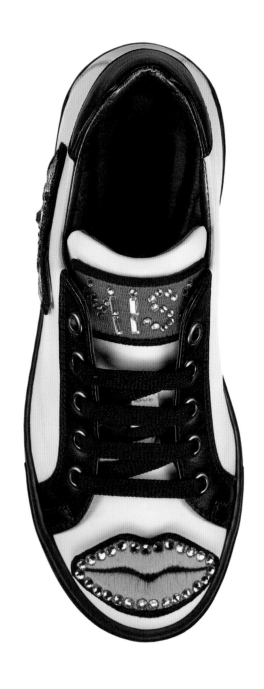

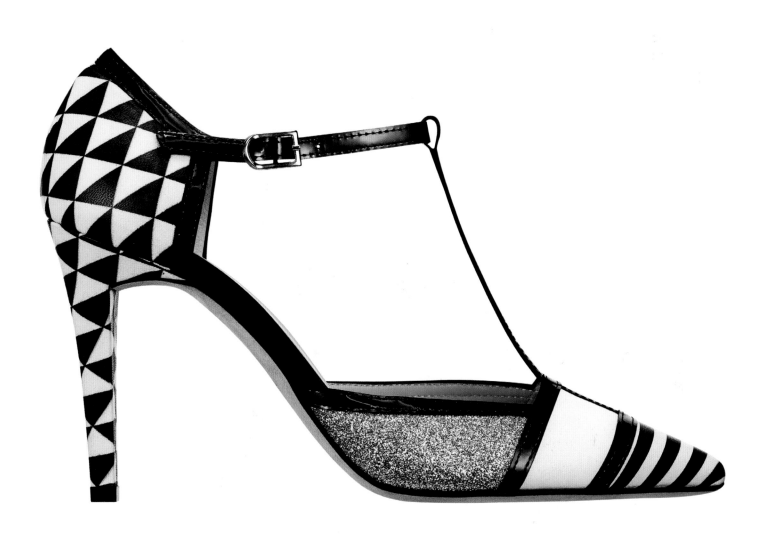

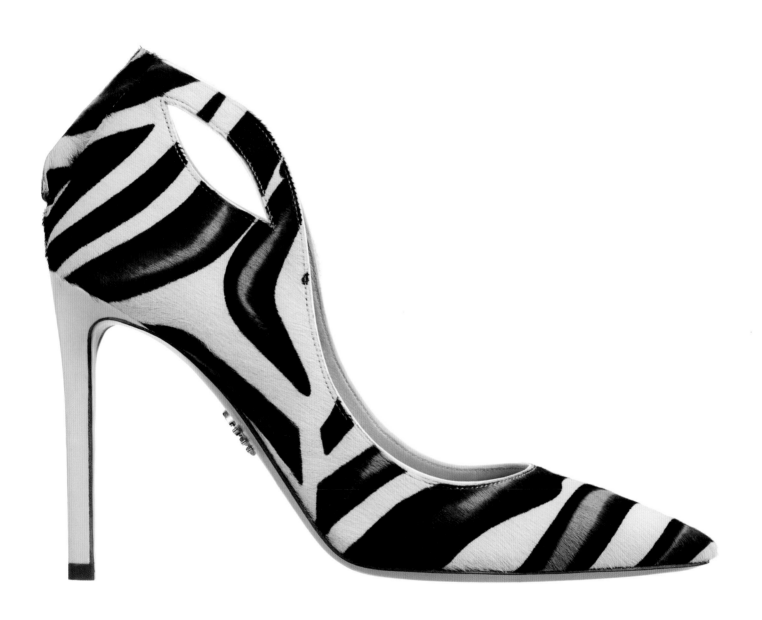

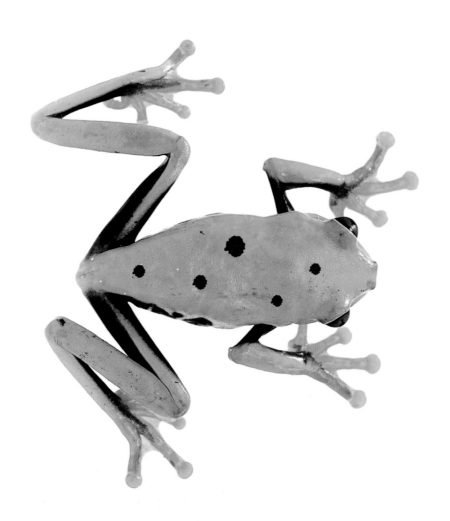

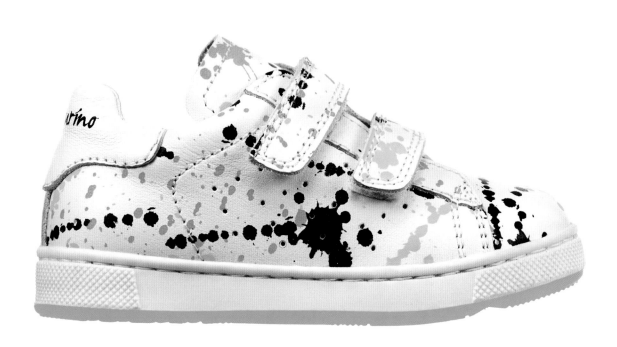

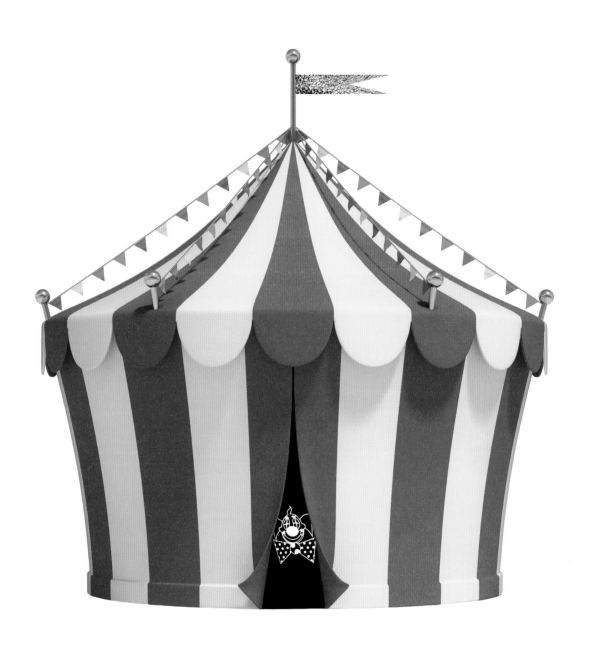

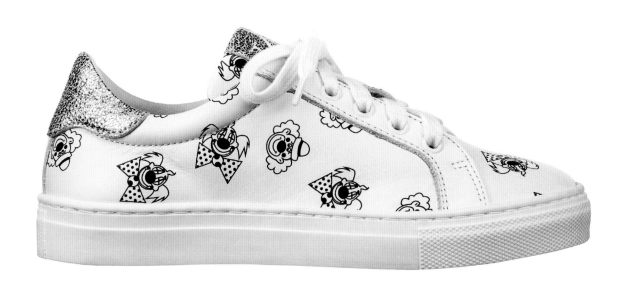

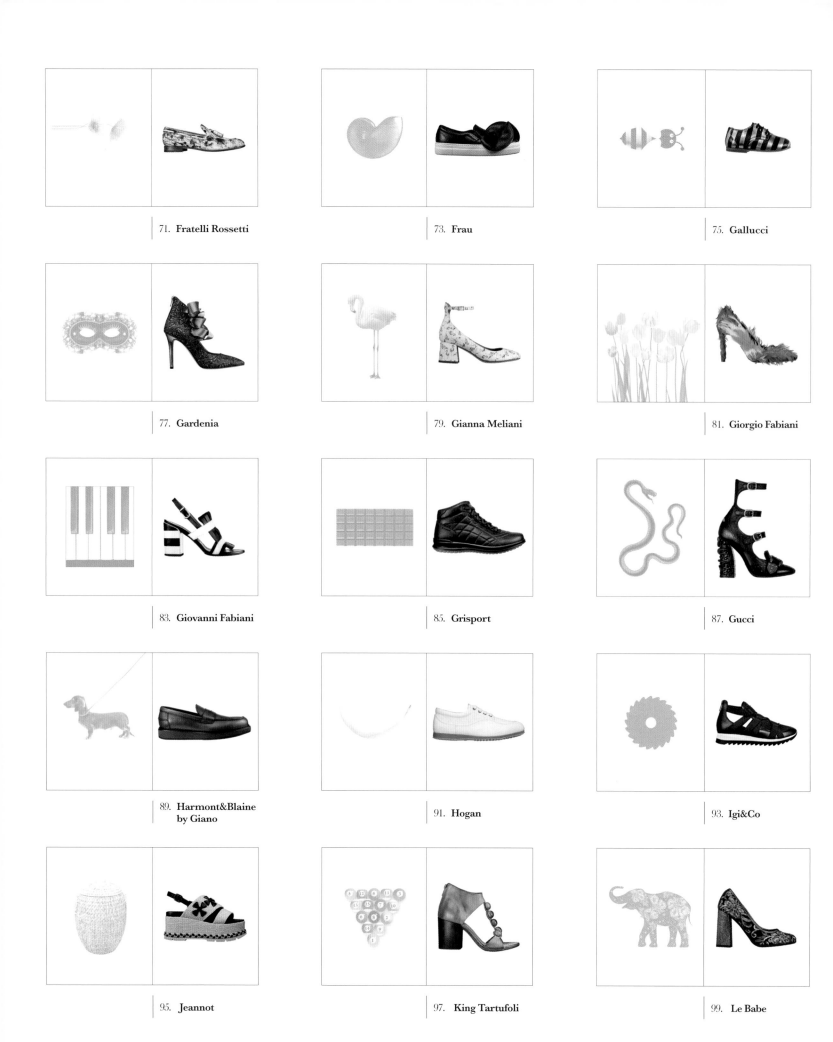

71. Fratelli Rossetti

73. Frau

75. Gallucci

77. Gardenia

79. Gianna Meliani

81. Giorgio Fabiani

83. Giovanni Fabiani

85. Grisport

87. Gucci

89. Harmont&Blaine
by Giano

91. Hogan

93. Igi&Co

95. Jeannot

97. King Tartufoli

99. Le Babe

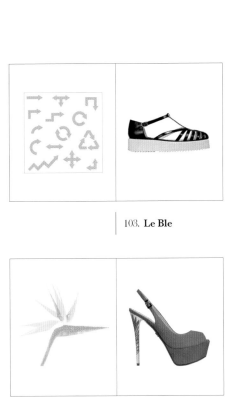

103. **Le Ble**

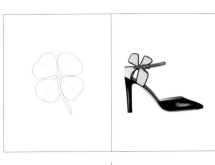

105. **Lella Baldi**

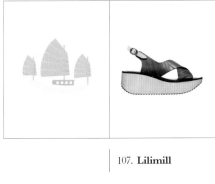

107. **Lilimill**

109. **Loriblu**

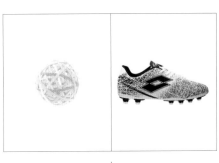

111. **Lotto**

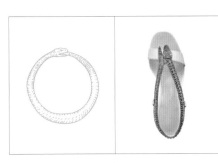

113. **Luciano Barachini**

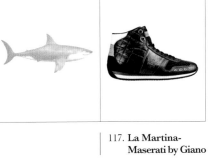

115. **Marino Fabiani**

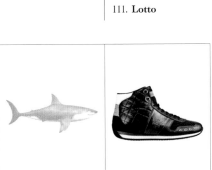

117. **La Martina-Maserati by Giano**

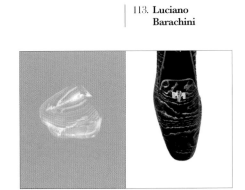

119. **Mauri**

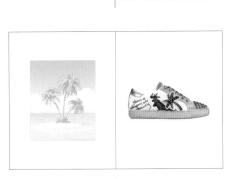

121. **Méliné**

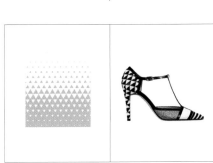

123. **Missouri**

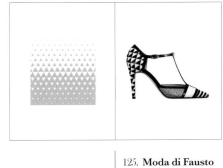

125. **Moda di Fausto**

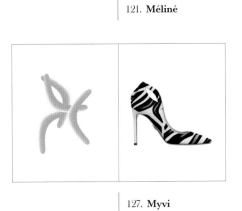

127. **Myvi**

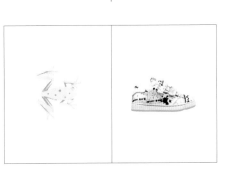

129. **Naturino**

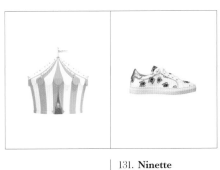

131. **Ninette en fleur**

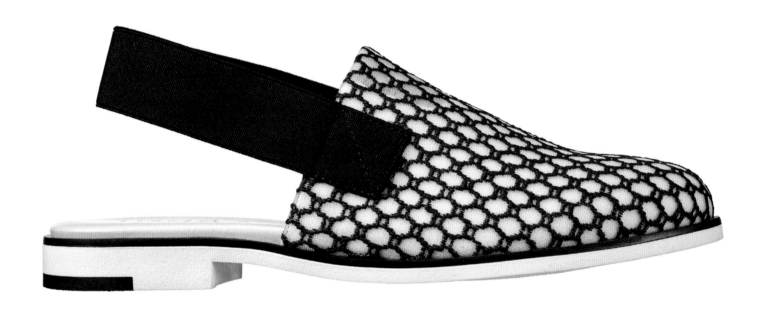

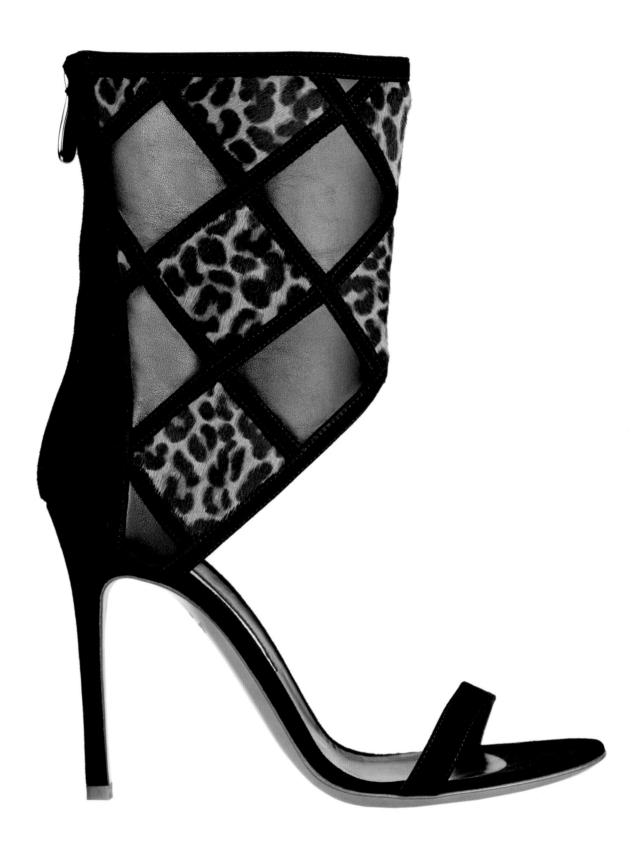

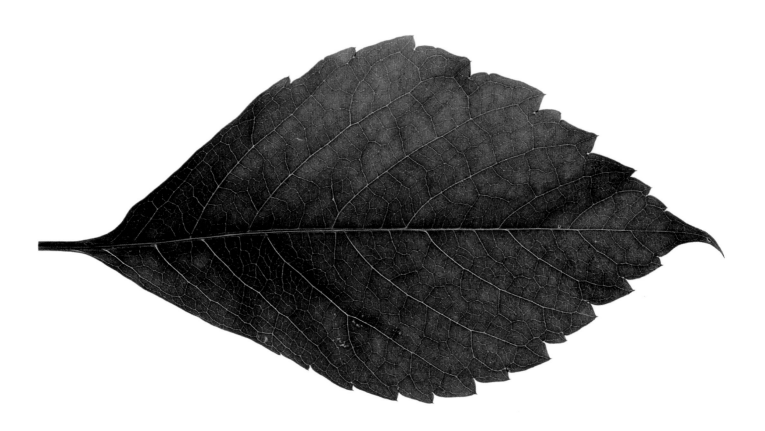

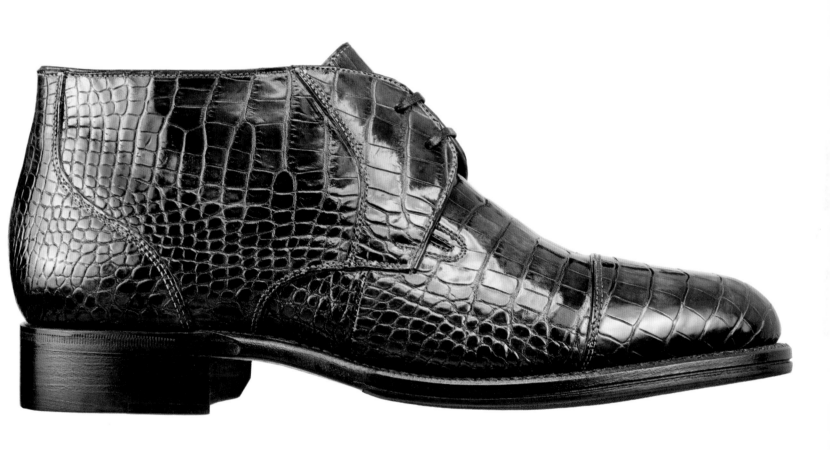

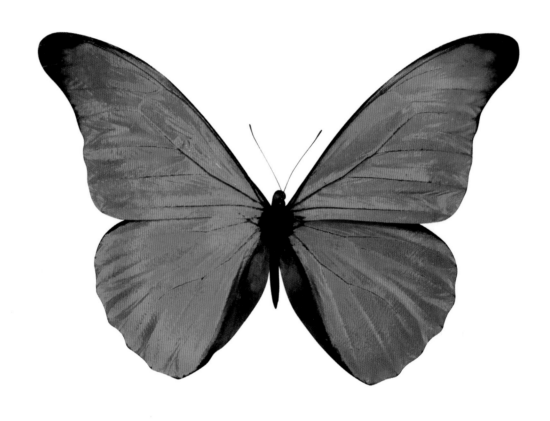

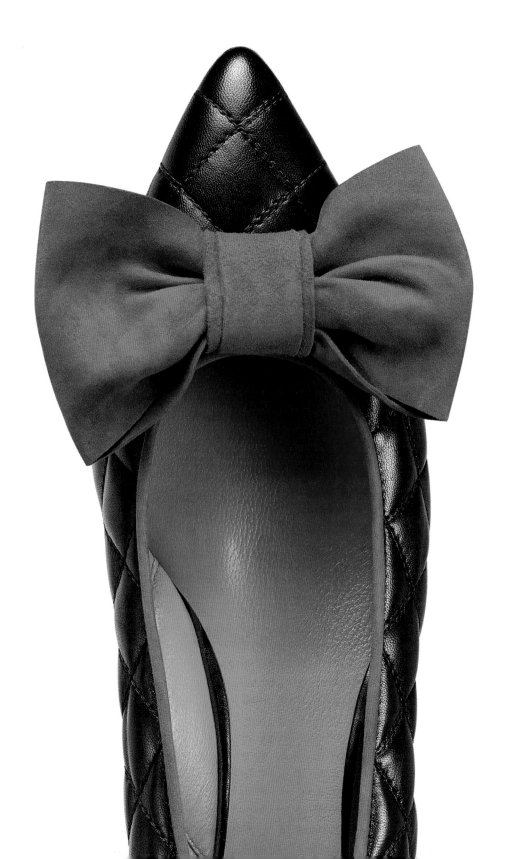

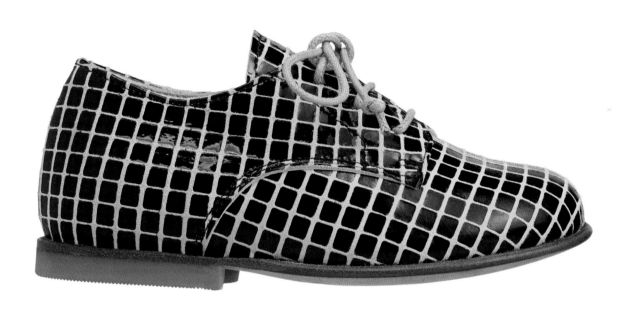

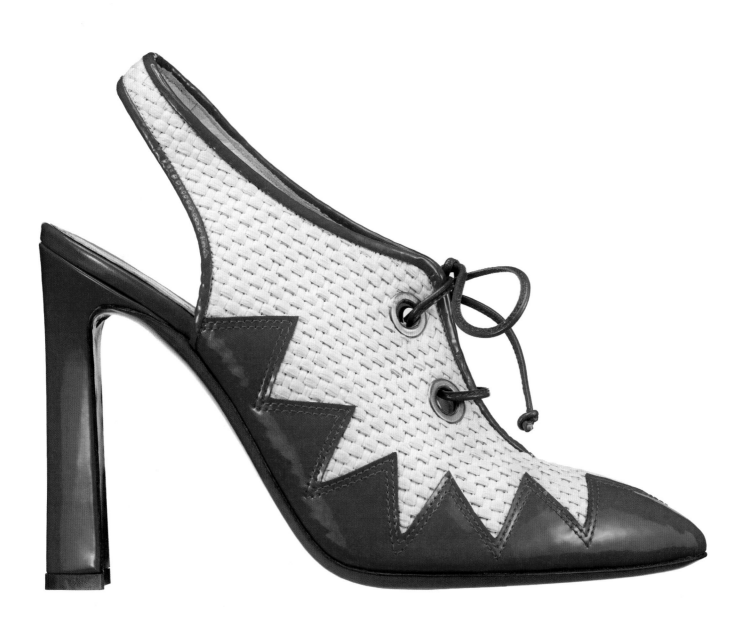

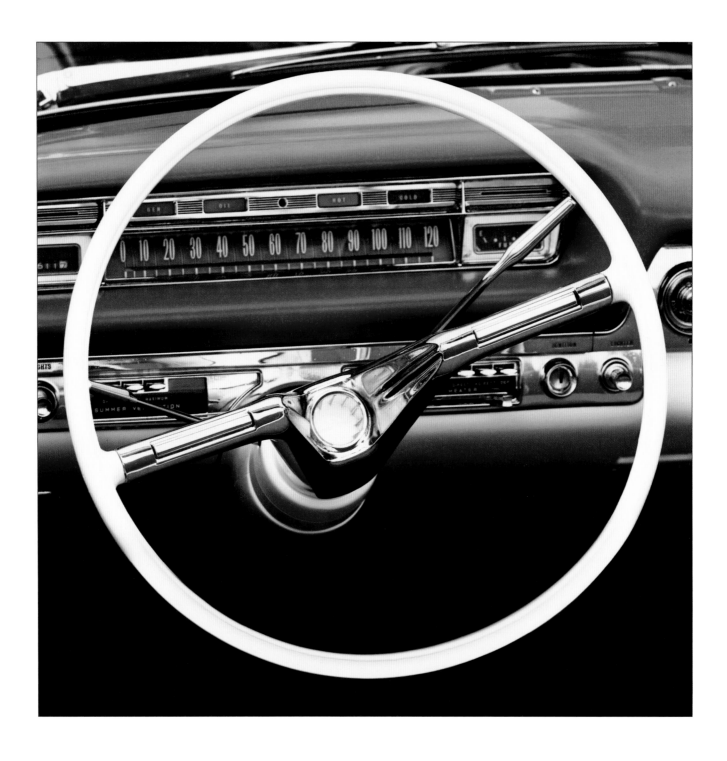

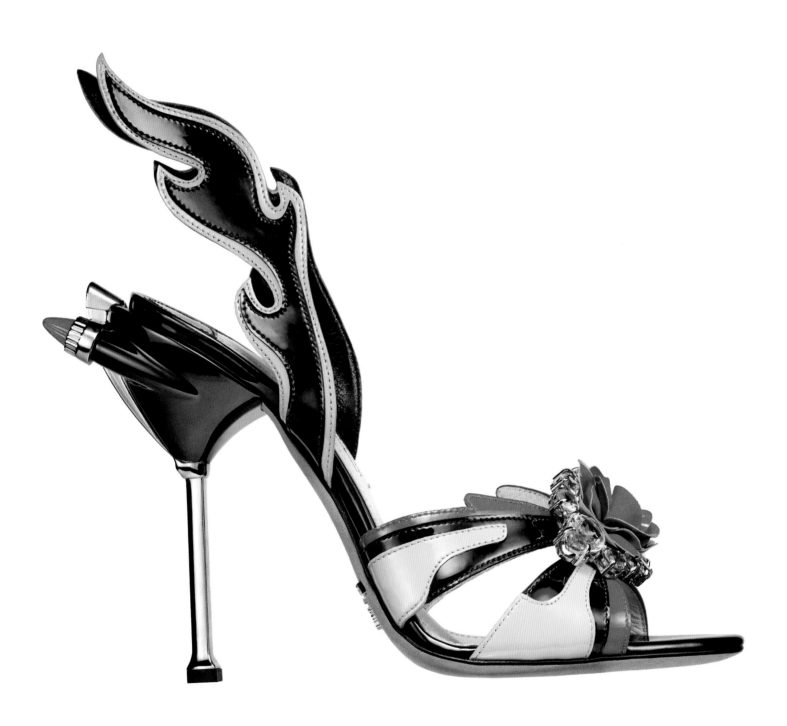

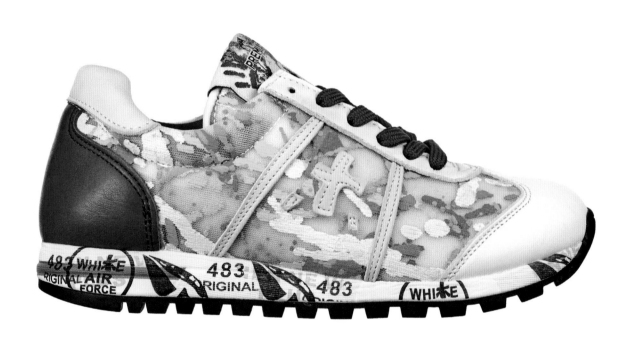

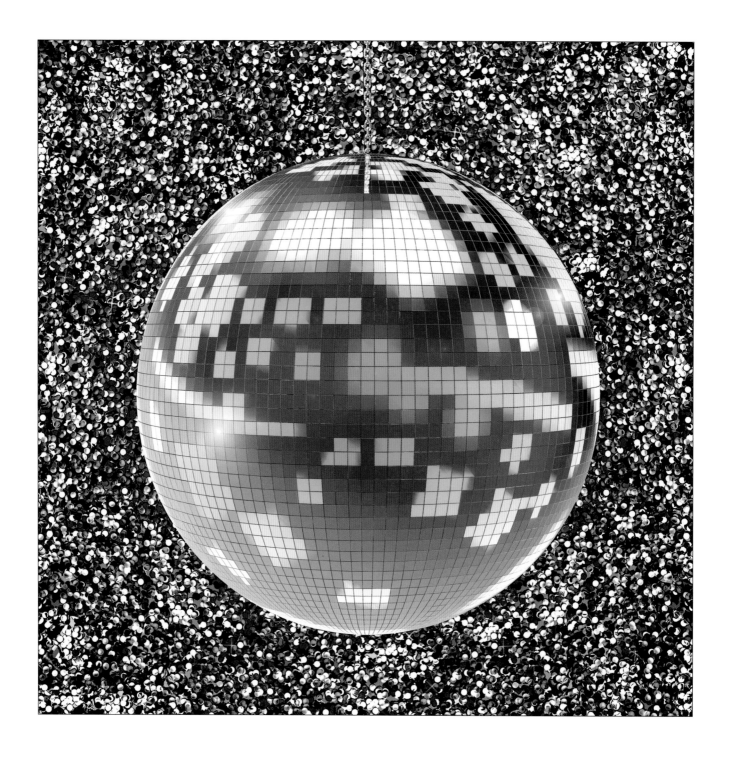

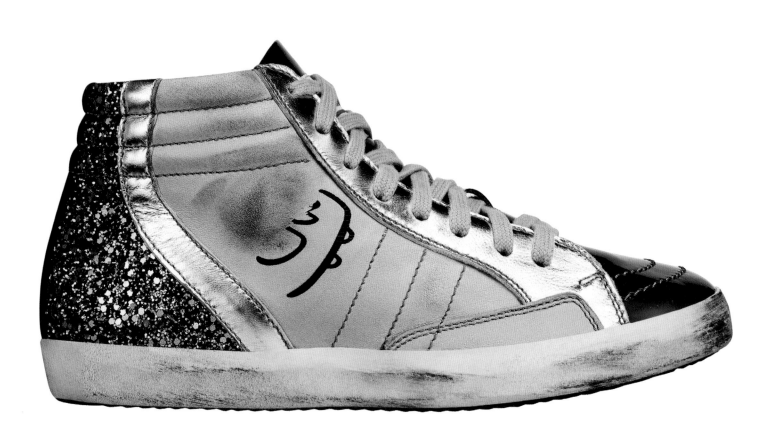

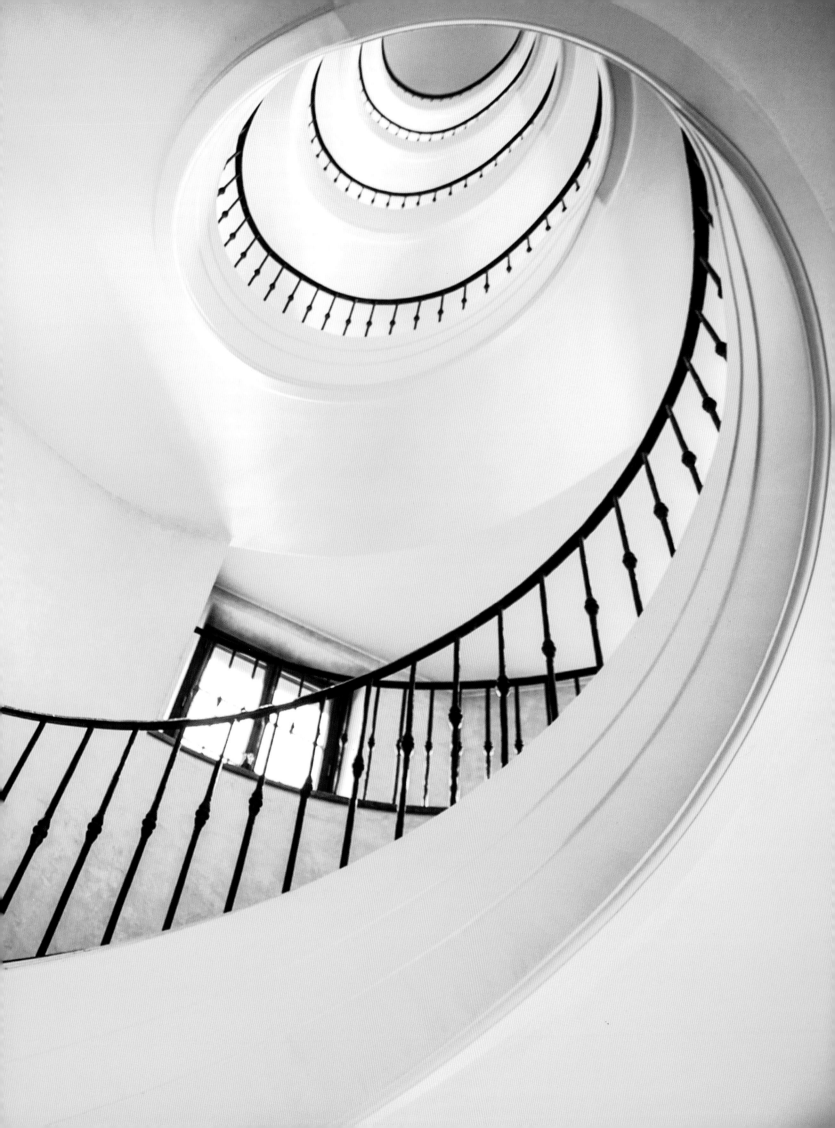

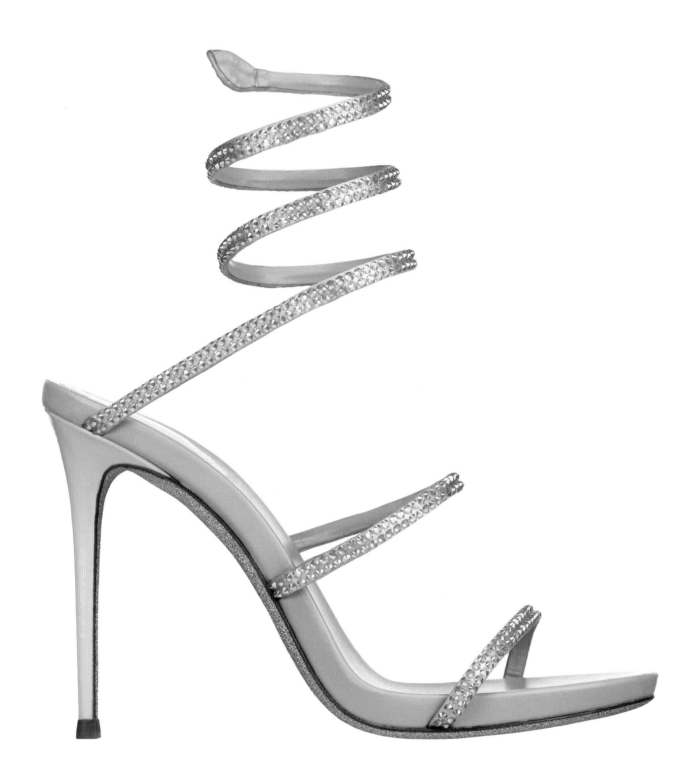

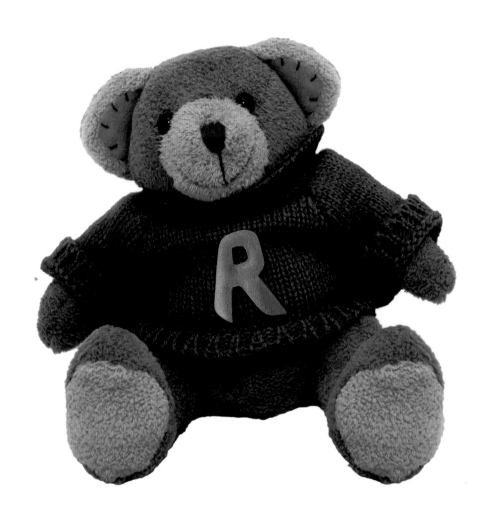

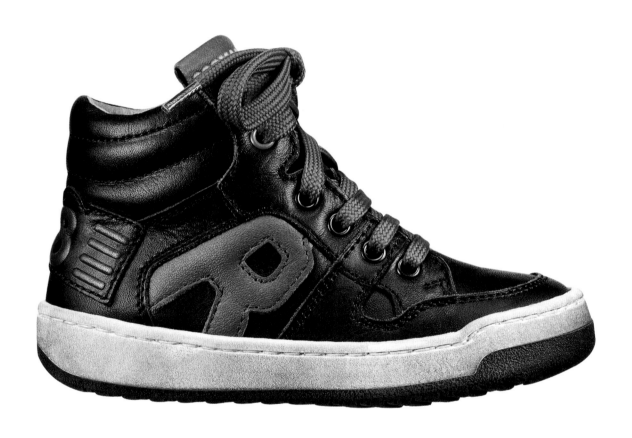

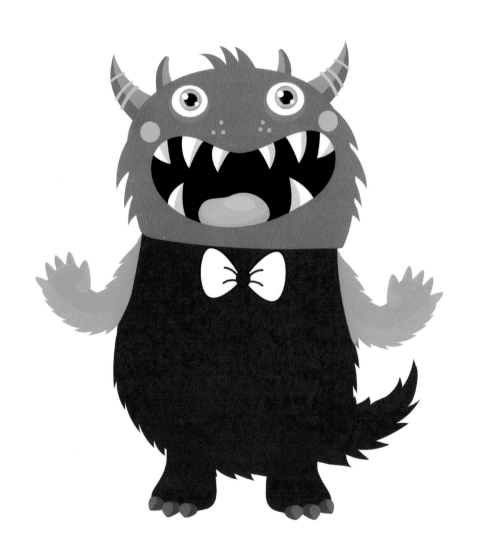

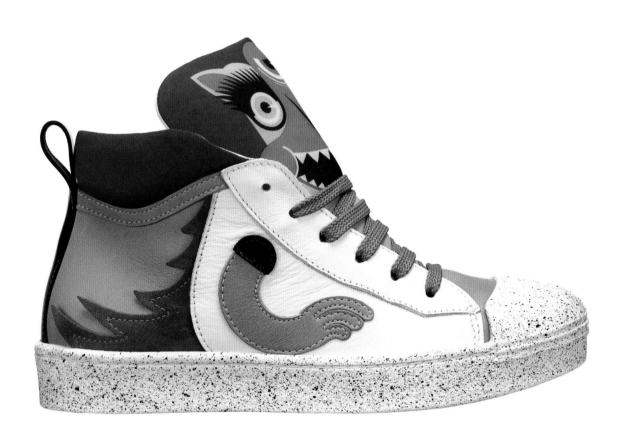

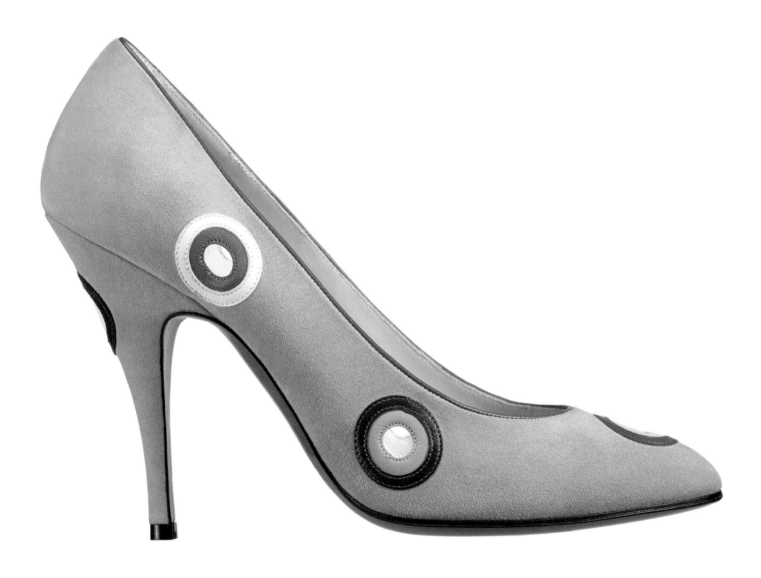

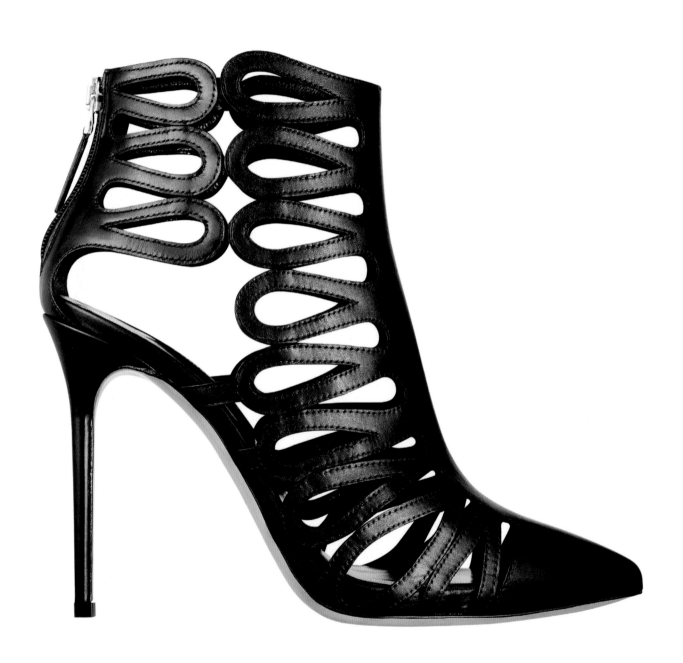

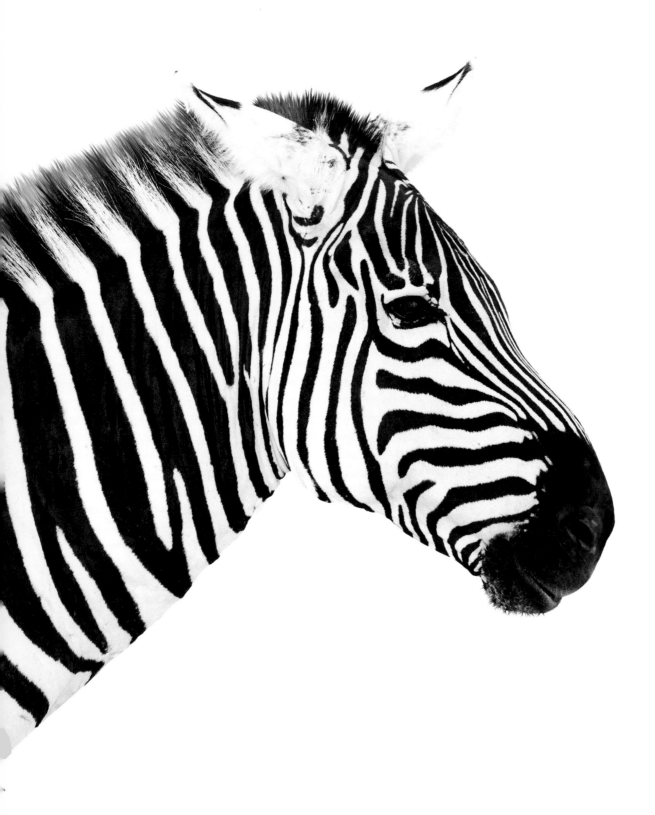

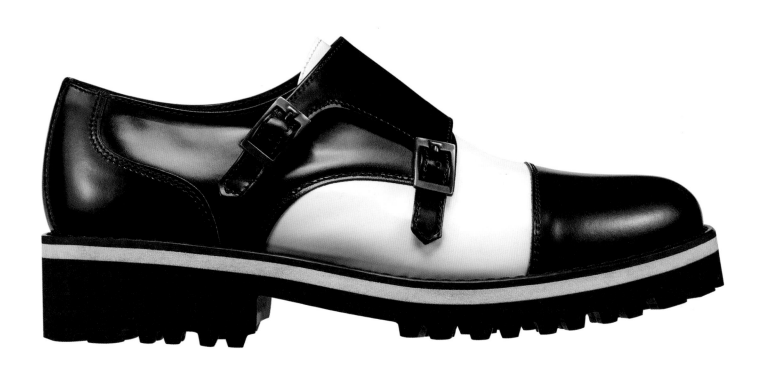

Metti le scarpe rosse
e balla al ritmo del blues

DAVID BOWIE

Put on your red shoes,
and dance the blues

Per essere felici la prima cosa
è stare bene
nelle proprie scarpe.
Tutto il resto
verrà di conseguenza

SOPHIA BUSH

To be happy,
it first takes being comfortable
being in your own shoes.
The rest can work
up from there

Una donna con ai piedi
delle belle scarpe
non è mai brutta

COCO CHANEL

A woman with good shoes
is never ugly

Date a una ragazza
le scarpe giuste,
e conquisterà il mondo

MARILYN MONROE

Give a girl the right shoes,
and she can conquer
the world

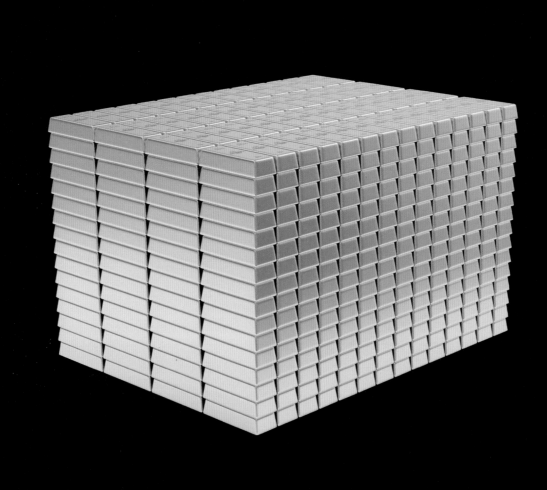

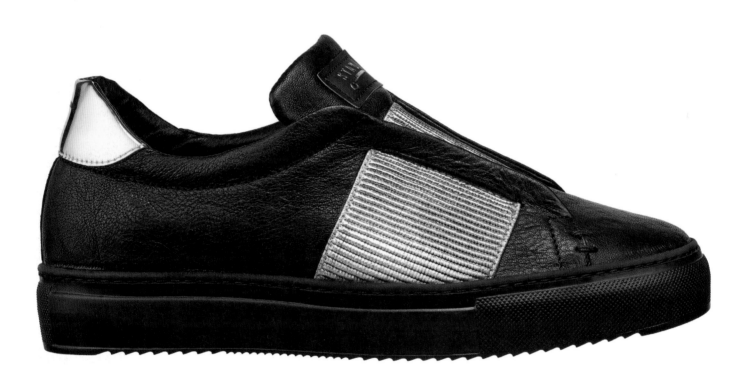

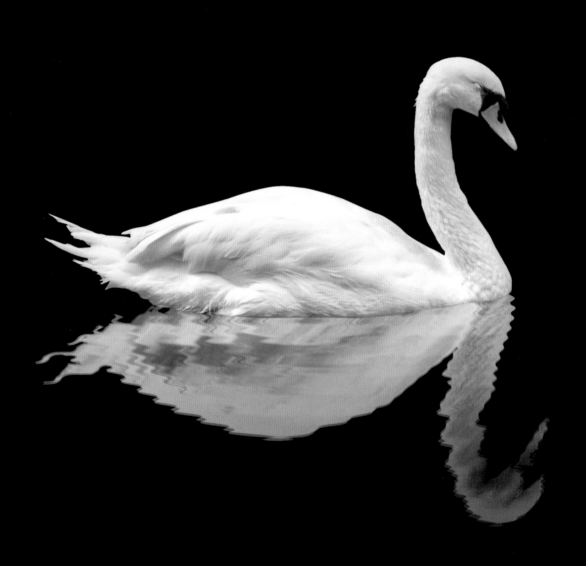

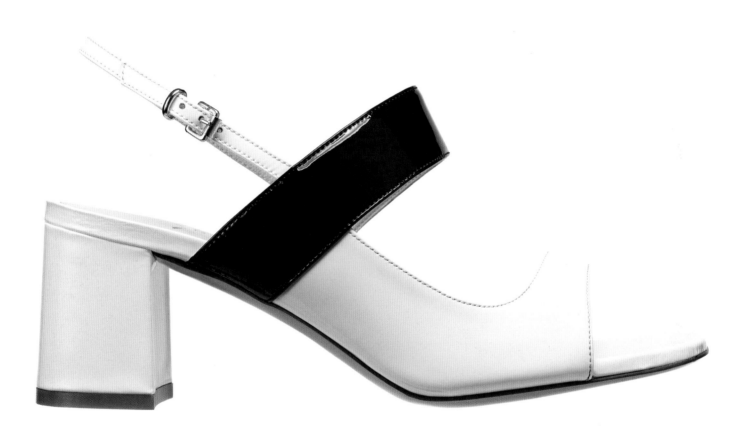

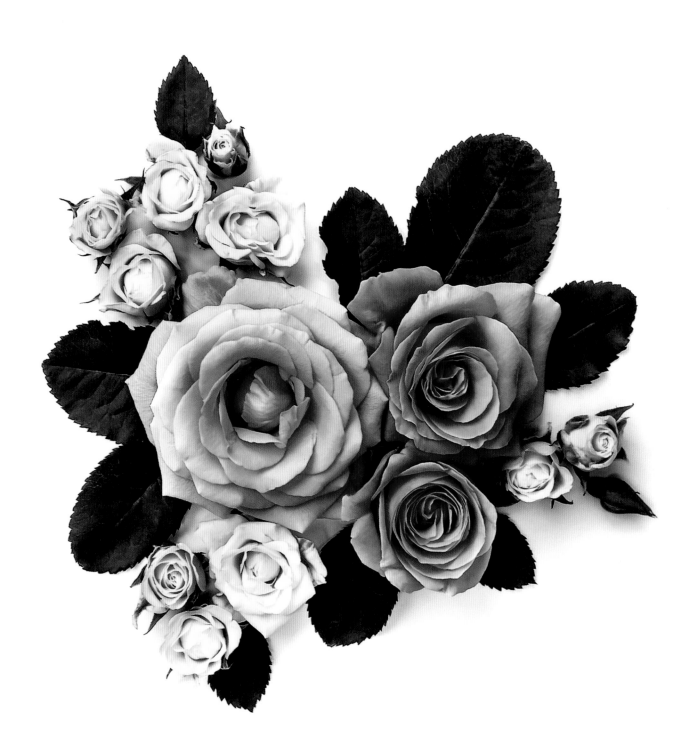

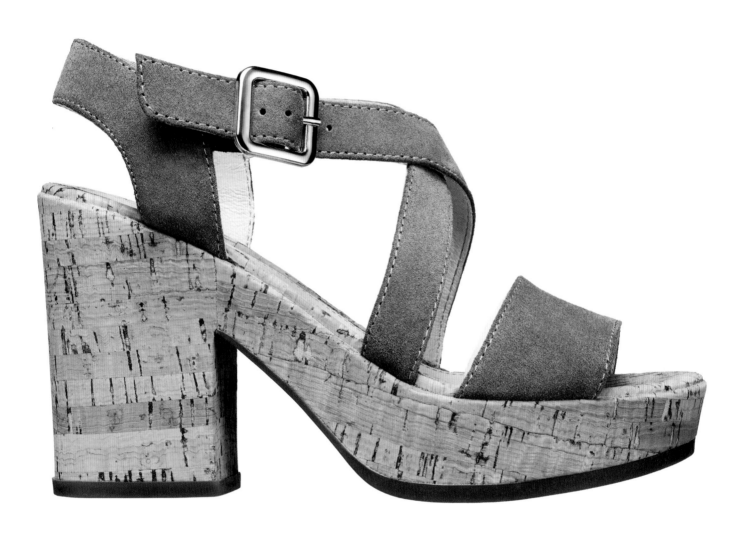

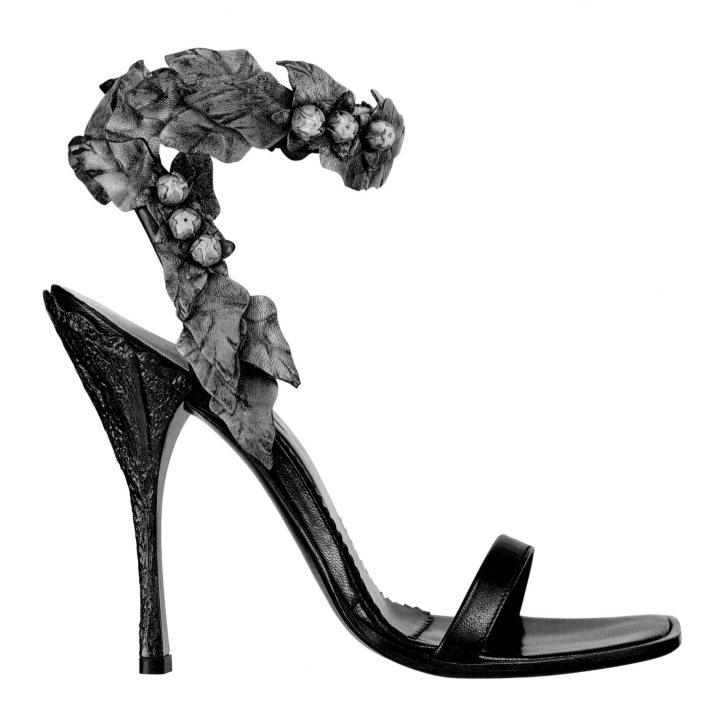

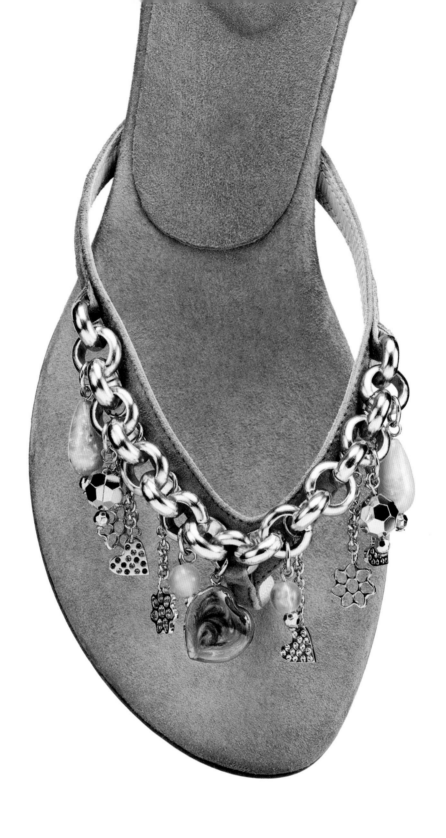

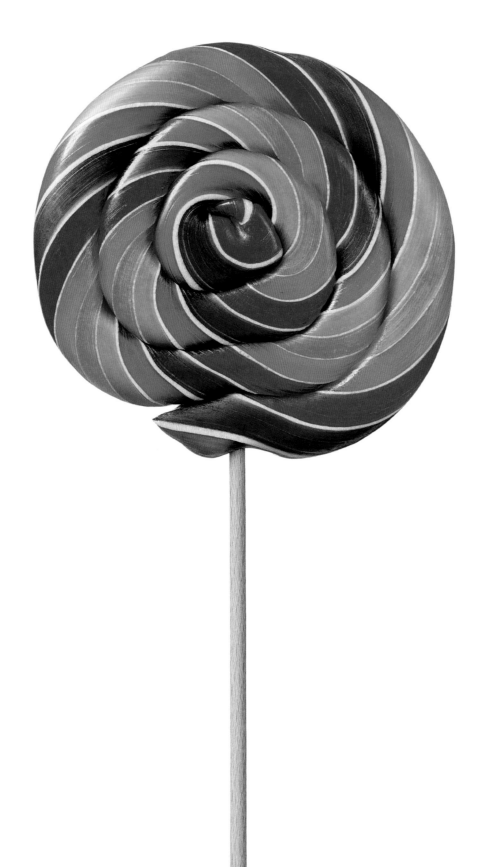

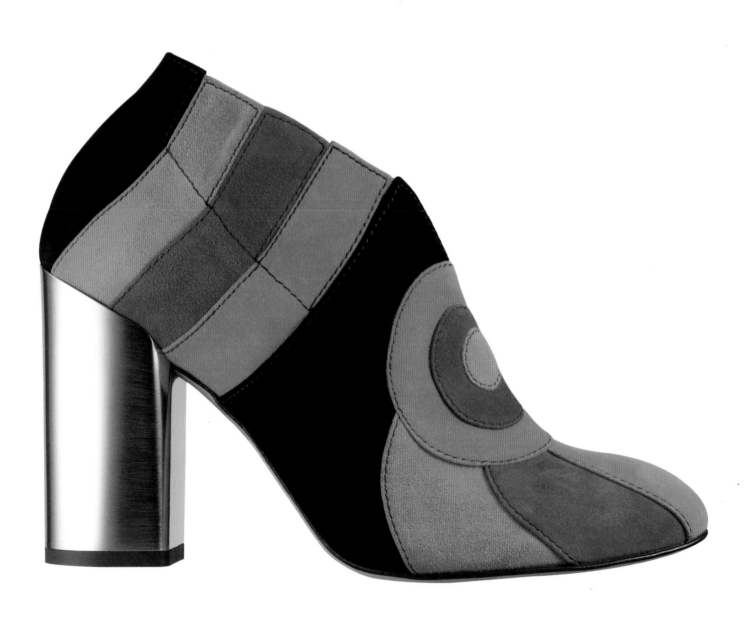

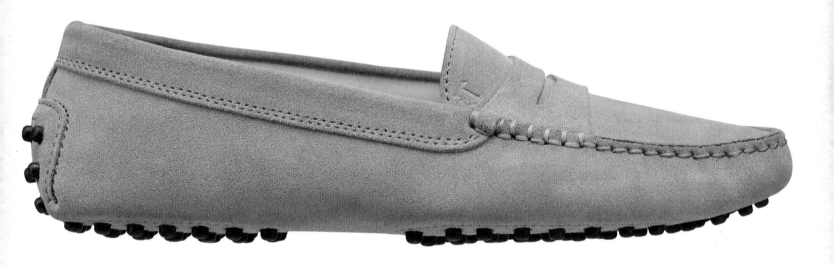

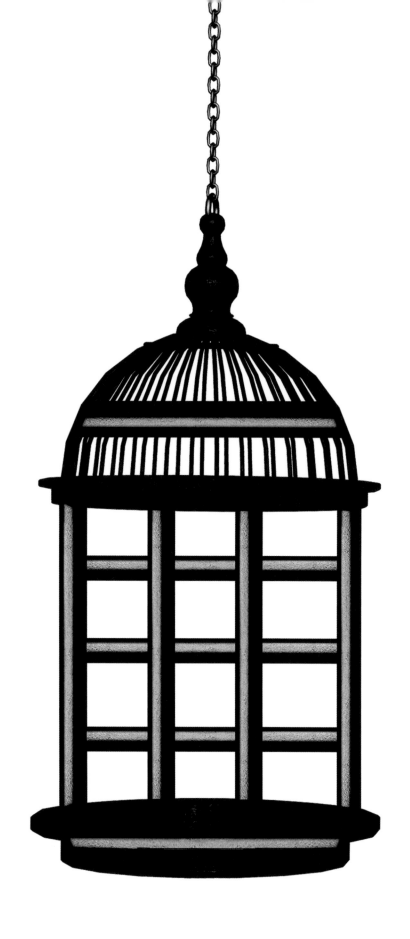

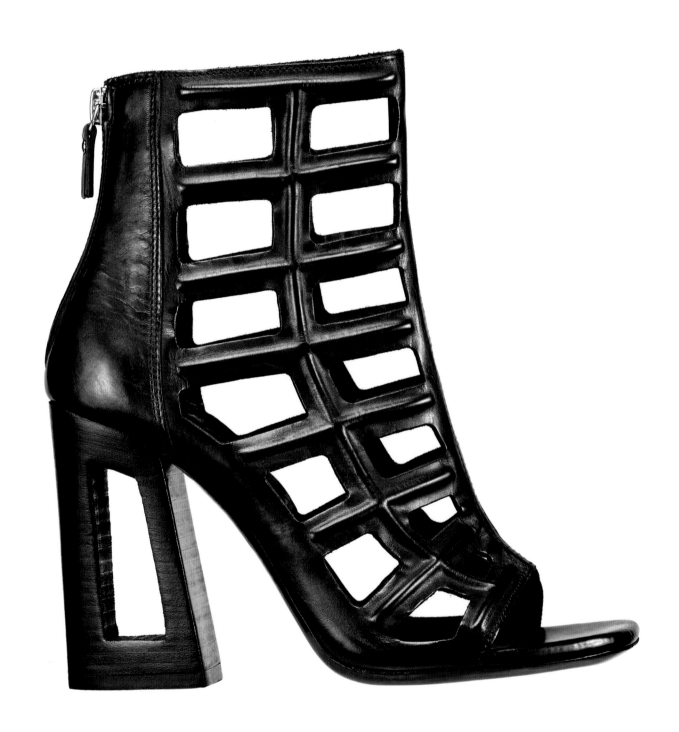

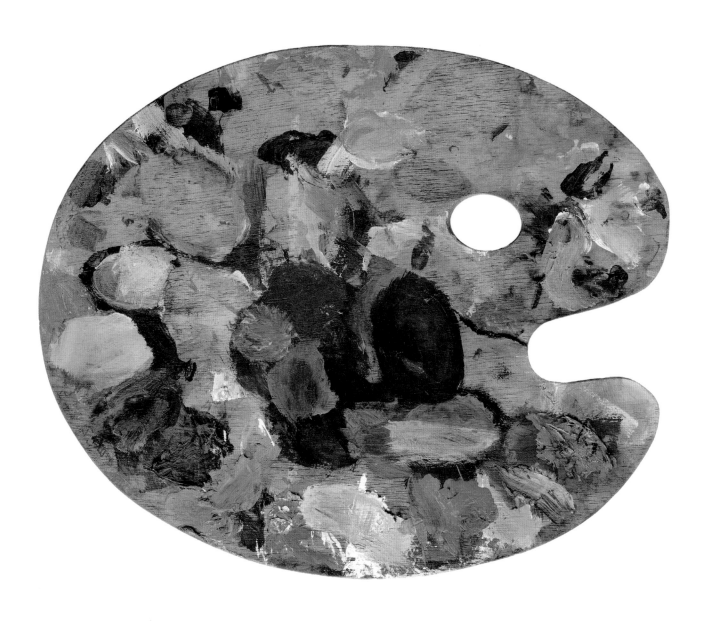

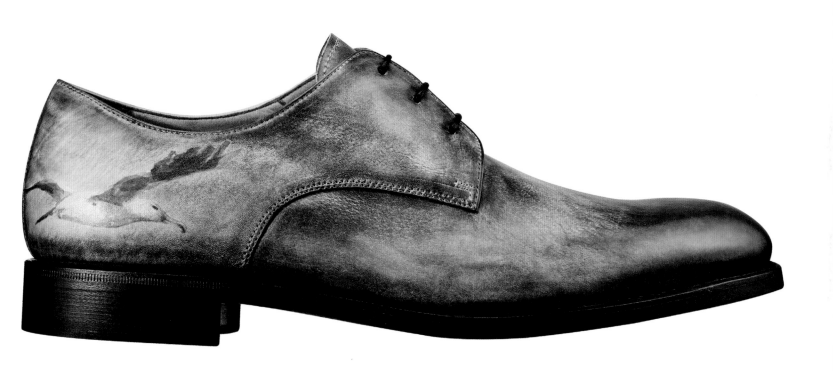

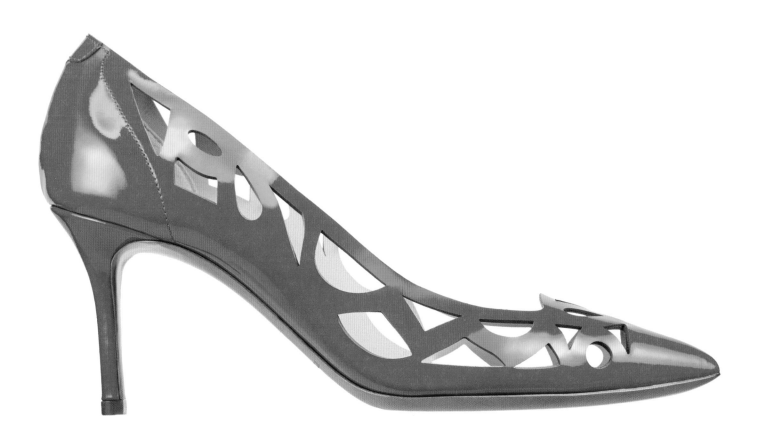

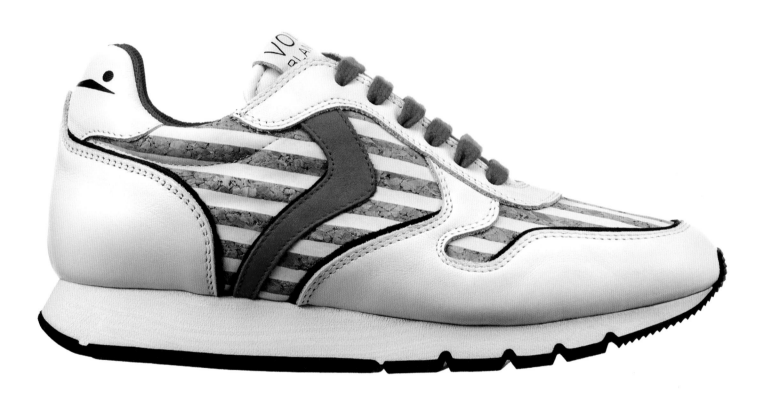

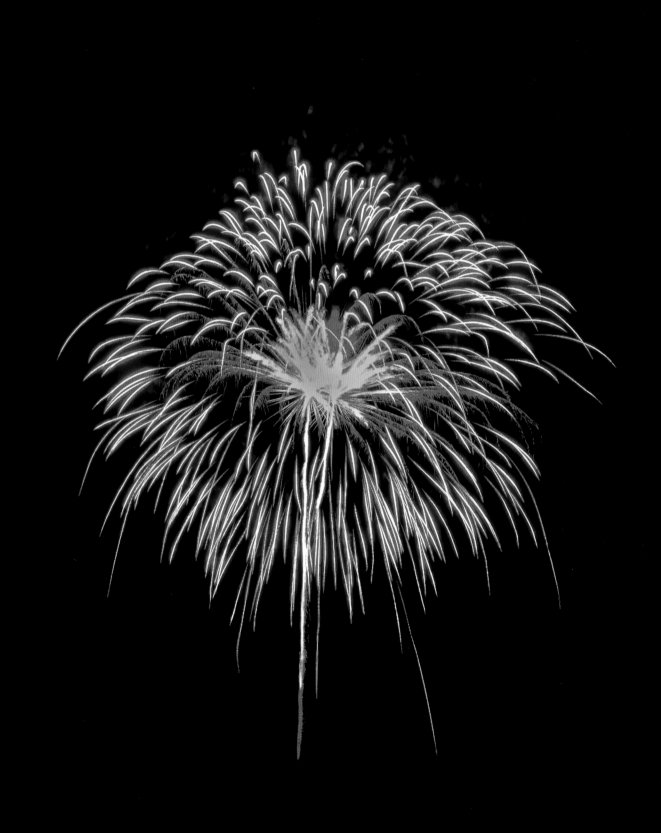

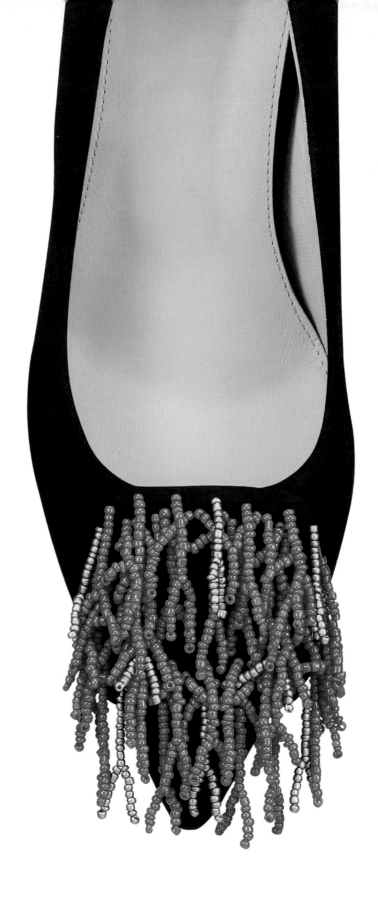

135. NR Rapisardi

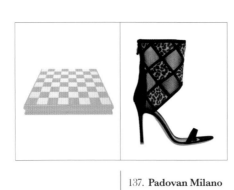

137. Padovan Milano

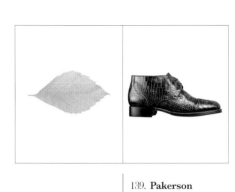

139. Pakerson

141. Pas de Rouge

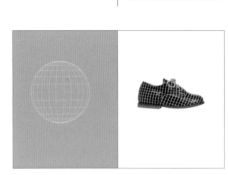

143. PèPè

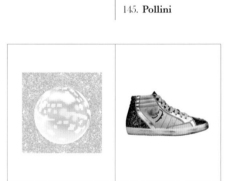

145. Pollini

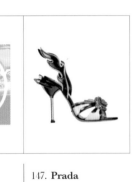

147. Prada

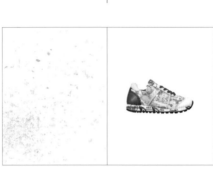

149. Premiata
Will Be

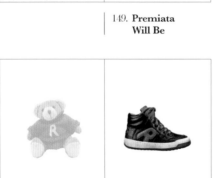

151. Primabase

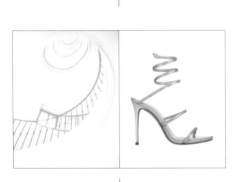

153. Rene Caovilla

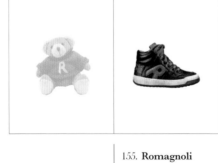

155. Romagnoli

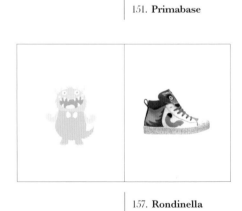

157. Rondinella

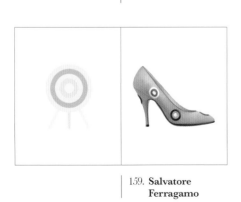

159. Salvatore
Ferragamo

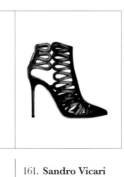
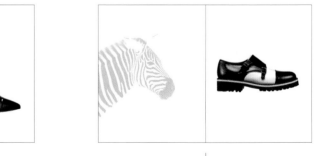

161. Sandro Vicari

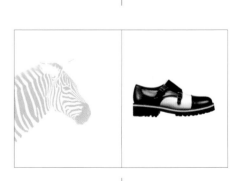

163. Soldini



190

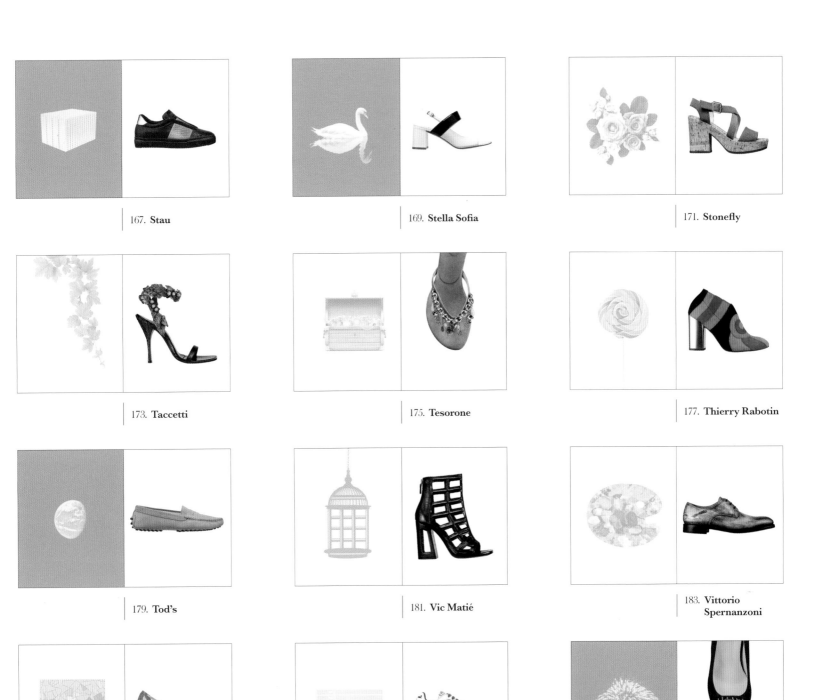

167. **Stau**

169. **Stella Sofia**

171. **Stonefly**

173. **Taccetti**

175. **Tesorone**

177. **Thierry Rabotin**

179. **Tod's**

181. **Vic Matié**

183. **Vittorio Spernanzoni**

185. **Vittorio Virgili**

187. **Voile Blanche**

189. **Voltan**

Giovanni Gastel
desidera ringraziare
wishes to thank

Tommaso Cancellara
per avermi indicato il percorso
for having shown me the way
Giusi Ferré
Uberto Frigerio
Emanuela di Montezemolo
Monica Leoni
Virginia Ponciroli
Luisa Radice Fossati
Giovanni Battista Righetti
Maria Rita Silvestri
Rosamagda Taverna

Ringrazio i maestri calzaturieri
che con le loro creazioni
hanno ispirato le mie similitudini.
**I wish to thank all the master
shoemakers who,
through their creations,
have inspired my similes.**

Progetto grafico Art director
Cristina Menotti

Post produzione immagini Images post production
Alice Annibalini, Anna Giuntini, The Raw is Better

Traduzione Translation
Sylvia Notini

© 2018 Mondadori Electa SpA, Milan, Italy
Tutti i diritti riservati
All rights reserved
First Edition: February 2018

www.electa.it

Distributed in English throughout the World
by Rizzoli international Publications Inc.
300 Park Avenue South
New York, NY 10010, USA

Azienda certificata ISO 9001.
Mondadori Electa S.p.A. è un'azienda certificata
per il Sistema di Gestione Qualità da Bureau Veritas Italia S.p.A.,
secondo la Norma UNI EN ISO 9001.
ISO 9001.
Mondadori Electa S.p.A. is certified for the Quality Management
System by Bureau Veritas Italia S.p.A.,
in compliance with UNI EN ISO 9001.

Questo libro rispetta l'ambiente.
La carta utilizzata è stata prodotta con legno
proveniente da foreste gestite secondo rigide
regole ambientali, le aziende coinvolte
garantiscono una produzione sostenibile
aderendo alle certificazioni ambientali.
This book respects the environment.
The paper used was produced using wood
from forests managed to strict environmental standards;
the companies involved guarantee sustainable
production certified environmentally.

Questo volume è stato stampato nel mese di dicembre 2017
presso Elcograf S.p.A., via Mondadori 15, Verona
Stampato in Italia
This volume was printed in December 2017
at Elcograf S.p.A., via Mondadori 15, Verona
Printed in Italy

ASSOCALZATURIFICI
ITALIAN FOOTWEAR
MANUFACTURERS' ASSOCIATION

the MICAM
MILANO

JUL 2 7 2018